Thomas M. Krüger

DAS BERLINER
REGIERUNGS
VIERTEL

Mit Fotografien von
Marnie Schaefer

Deutscher Kunstverlag Berlin München

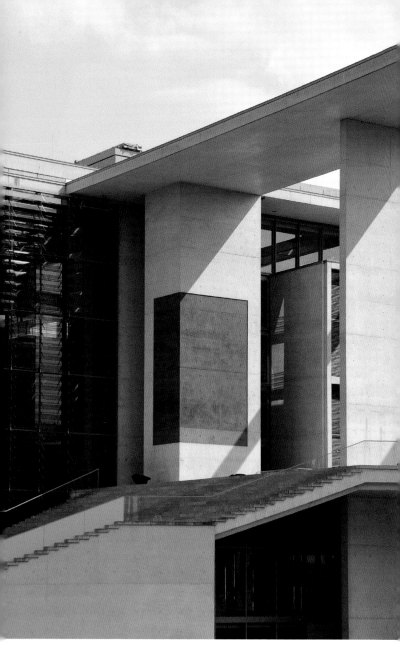

Marie-Elisabeth-Lüders-Haus mit Wandrelief von Julia Mangold »Rechteck«, 2003

INHALT

EINLEITUNG

Betrachtet man die Selbstdarstellung der Bundesrepublik zunächst aus der Perspektive der provisorischen Bundeshauptstadt Bonn, so hat sich mit dem Umzug in die wiedervereinigte Hauptstadt Berlin ein deutlicher Wechsel in der Architektur und im Städtebau vollzogen. »Man traut sich wieder Staat zu zeigen«, so erläuterten die Architekten Schultes und Frank ihre Idee und meinten eine Hinwendung zum architektonischen Ausdruck von Repräsentation, Selbstbewusstsein und Monumentalität, den es in Bonn nie gegeben hat, ja nicht geben durfte.

Rund fünfzehn Jahre nach Inbetriebnahme des neuen Regierungsviertels rund um das Reichstagsgebäude ist Zeit für eine Bestandsaufnahme. Dieses Buch soll die vielfachen Erfahrungen, die wir als Baukulturvermittler mit zahllosen Architekturführungen seit Baustellenzeiten gemacht haben, bündeln und zur Diskussion stellen. Obwohl ortskundig und heimisch können wir als »guiding architects« gar nicht anders als durch die Brille des Besuchers zu schauen, sowohl der deutschen als auch der internationalen Fachtouristen. Dabei ist zu bemerken, dass die Bewunderung für das, was seit 1989 an neuen repräsentativen Bauten des Bundes in Berlin entstanden ist, bei Besuchern aus dem Ausland außerordentlich groß ist und breite Zustimmung findet, während die Reaktionen aus dem Inland eher zurückhaltend bis skeptisch sind. Die Identifikation mit der neuen Regierungsrepräsentation auf der Jahrzehnte alten Brache im Spreebogen neben dem schlafenden Reichstagstorso mag da noch Zeit brauchen, aber es scheint eine grundlegende, tiefe deutsche Skepsis gegenüber allzu großer Geldverschwendung und Darstellungssucht der Politik zu geben.

Interessant ist, dass schon bei den Jurysitzungen zu den seinerzeitigen Wettbewerbsentscheidungen ebenfalls die Meinung der Mitglieder aus dem Ausland zu den durchaus auftrumpfenden Neubauten durchweg von größerer Zustimmung geprägt waren als die der deutschen Kollegen, bei denen eher die Skepsis überwog. Die Hinwendung zu einer gewissen Monumentalität ist der deutschen Seele seit Hitlers Träumen von Germania immer noch

ein Gräuel und gerade von den Bonner Politikern kam damals ein besonderes Misstrauen gegenüber einer neuen selbstbewussten Darstellung der Macht an der Spree. Das ist ja durchaus etwas Gutes, aber es hat vielleicht in der weltfernen rheinischen Provinz auch etwas den Blick verstellt auf die neue Realität.

Die ehemaligen Bürger der DDR erzwingen weitgehend friedlich den Zusammenbruch der kommunistischen Diktatur und ein geteiltes Volk von 80 Millionen Menschen feiert die Wiedervereinigung ihres Staates. Können da nicht auch die neuen Bauten der Verwaltung und Regierung der neuen Republik einen gewissen Stolz ausdrücken? Und haben die Architekten Norman Foster, Schultes und Frank sowie Stephan Braunfels und viele mehr diesem neuen Staat nicht ein angemessenes Kleid geschneidert?

Wer heute an den Spreeufern flaniert und mitten durch das Band des Bundes mäandert, muss nicht mehr an Massenaufmärsche, einschüchternde Bauten und große Achsen denken. Stattdessen bietet sich ein friedliches Bild, ein gelassenes Nebeneinander von Berlinern, Politikern und Touristen, die dem Parlament sogar aufs Dach steigen.

Es wird immer noch gebaut und ein großer Wermutstropfen sind die heute verstellten, durch unverständliche Sicherheitsneurosen entstandenen Absperrungen ehemals öffentlicher Räume um den Bundestag. Weit schlimmer ist die absichtsvolle Einsparung des Bürgerforums, das zwischen Kanzleramt und Paul-Löbe-Haus das vielgerühmte »Band des Bundes« erst vollenden würde. Es könnte ein dringend benötigtes Besucherzentrum aufnehmen und würde den unwirtlichen Raum im nördlichen Spreebogen neu ordnen und damit dem Ort ein angemessenes Entree am Hauptbahnhof verschaffen.

Aber dafür ist es noch nicht zu spät, schließlich sind noch keine unveränderlichen Tatsachen geschaffen. Wir möchten dieses Buch als einen Aufruf verstehen, sich nicht auf dem Bestehenden auszuruhen, sondern weiter zu denken an den Bauten des Bundes, sie zu vollenden, sie aus den Händen der Bürokratie zu nehmen und die Selbstdarstellung des Staates wieder zum Thema zu machen: »Die Republik muss sich wichtig nehmen« übertitelte »DER SPIEGEL« 2001 ein Interview mit Axel Schultes, dem Architekten der »Spur des Bundes«.

DIE VORGESCHICHTE:
REGIERUNGSBAUTEN IN BONN

Nach Kriegsende und der Katastrophe des Nationalsozialismus fand die erste Sitzung des Parlamentarischen Rates vor der Gründung der BRD 1948 im Museum Alexander König, einem Naturkundemuseum, in Bonn statt. Die ausgestopften Tiere im Lichthof des Zoologischen Forschungs- und Museumsbaus wurden während der Versammlungen abgedeckt. Nur wenige wissen, dass das Gebäude von Konrad Adenauer auch für wenige Monate als erstes Bundeskanzleramt genutzt wurde. Die Anfänge der Regierungsarchitektur gleichen daher – wenn auch zufällig – dem heutigen zentralen Gebäude der Deutschen Demokratie: dem Bundestag im Reichstagsgebäude, erbaut im ähnlichen, zur Kaiserzeit außerordentlich beliebten eklektizistischen Stil.

Schnell erwies sich das Museum König als zu ungeeignet für die politische Arbeit des Parlaments und so entschied man sich, die Pädagogische Akademie, wenige Schritte entfernt, für die weitere politische Arbeit zu nutzen. Das 1930–1933 vom jungen Regierungsbaumeister Martin Witte errichtete weiße Haus war im Stil der Neuen Sachlichkeit, von Walter Gropius' Bauhaus in Dessau beeinflusst, gebaut und bot nicht nur mehr Platz, sondern verkörperte die Tugenden der Vorkriegszeit: Bescheidenheit, Neutralität und Funktionalität.

Die Wiederanknüpfung an die von den Nationalsozialisten verfolgte Klassische Moderne der Zwanziger Jahre hatte eine hohe symbolische Wirkung vor allem für das Ausland. Nichts sollte mehr an die monumentalen Gigantismus der Speer'schen Architektur erinnern. Weiße, asymmetrische Gebäudekompositionen statt Natursteinkolosse mit Achsen und Säulen. Transparenz und Leichtigkeit sollten Erinnerungen an Bunker und Luftschutzkeller vergessen machen.

Die Sitzungen des Parlamentarischen Rates fanden also jetzt, nachdem man den Ausstellungsraum des Museums verlassen hatte, zunächst in einer Aula statt. Innerhalb kürzester Zeit erweiterte Hans Schwippert, Architekt aus dem Rheinland, der bei Erich Men-

Pädagogische Akademie mit Skulptur von Hermann Glöckner »Durchbruch«, 1980/92

delsohn gearbeitet hatte, den Komplex mit zwei Büroflügeln und dem Plenarsaal zum Rhein hin. Dies alles geschah 1949, bevor im November desselben Jahres Bonns vorläufiger Status als Bundeshauptstadt festgeschrieben wurde.

Der neue Plenarsaal sollte als »Bundeshaus« das architektonische Bild der Nachkriegszeit bis kurz vor dem Mauerfall 1989 prägen. »Ich habe gewünscht, dass das deutsche Land der parlamentarischen Arbeit zuschaut.« Politik sei eine dunkle Sache, da solle wenigstens ein wenig Licht hinein gebracht werden, so kommentierte Schwippert seine Idee der Durchsichtigkeit in Regierungshäusern. Seine beiden hohen seitlichen Glasfassaden ermöglichten eine programmatische Offenheit und Transparenz, die sich als sehr nachhaltig erweisen sollten, wurden sie doch sowohl von den späteren Parlamentsarchitekten Paul Baumgarten, Günter Behnisch als auch von Norman Foster in das Reichstagsgebäude übernommen und weiterentwickelt.

Der erste wirkliche Amtssitz des Bundeskanzlers wurde dann im Palais Schaumburg, einer 1858 erbauten Fabrikantenvilla, eingerichtet, gleich gegenüber dem Provisorium des Museum König.

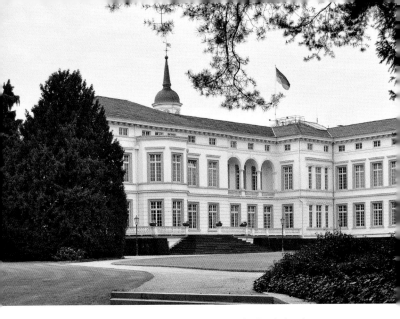

Palais Schaumburg, Gartenseite, erster Amtssitz des Bundeskanzlers

Hans Schwippert baute das Wohngebäude 1950 für das Kanzleramt um und fügte ihm zwei gläserne Ergänzungsbauten bei. Wie auch beim fast zeitgleichen Umbau der Pädagogischen Akademie zum Bundestag kam es zwischen dem Architekten und dem Bundeskanzler zu Konflikten insbesondere in der Innenausstattung. Schwipperts Ansatz, der klassischen Architektur der Villa moderne Elemente entgegen zu setzen, blieb dem konservativen Adenauer stets fremd.

Der Neubau eines modernen Bundeskanzleramts, fertig gestellt im Jahre 1976, beendete die selbstverordneten Provisorien, die aufgrund der politisch unbestimmten Lage mit einer langfristig ungeklärten Hauptstadtfrage bislang den Arbeitsalltag schwierig gestalteten. Der nüchterne, funktionale Zweckbau von der Planungsgruppe Stieldorf ist betont unhierarchisch gehalten. Der flache dreigeschossige aufgeständerte Amtsbau ist durch eine gläsernen Verbindungsbrücke mit dem versetzt angeordneten Kanzlerflügel verbunden. Flexible Grundrisse ermöglichen sowohl Räume für größere Arbeitsgruppen, als auch Einzelbüros. Breite Foyers und großzügige Flure kennzeichnen den allgemein unterschätzten Verwaltungsbau.

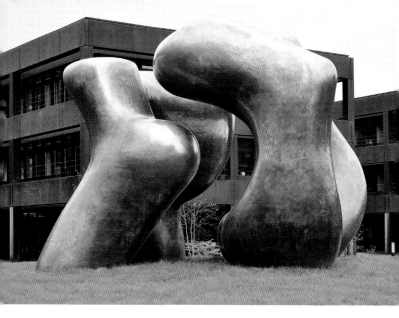

Bundeskanzleramt mit Skulptur von Henry Moore »Large Two Forms«, 1979

Der Bau entsprach der Wunschvorstellung der Bundesregierung sich ein modernes demokratisches Gesicht zu geben. Helmut Schmidt ließ moderne Kunst aufhängen und befreite sich vom altväterlichen Ambiente, das die umgenutzten großbürgerlichen Villen kennzeichnete. Zudem konnte diese effektive »Arbeitsmaschine« mit ihren 56.000 Quadratmetern Grundfläche die Platznot beenden, die in den umgebauten Palais Schaumburg zunehmend die Arbeit behinderte.

Dennoch bot der unspektakuläre Zweckbau mit seiner dunkelbraunen Alumiumfassade wenig »Augenfutter« und musste viel Spott ertragen: Helmut Schmidts hämischer Kommentar, das Gebäude verströme »den Charme einer Rheinischen Kreissparkasse« ist viel zitiert worden.

Auch der Sitz des Bundespräsidenten sollte in einer klassizistischen Villa, dem »Weißen Haus von Bonn«, eine neue angemessene Repräsentanz finden. Das nach dem letzten Eigentümer, dem geheimen Kommerzienrat und Baumwollunternehmer Rudolf Hammerschmidt benannte Anwesen besaß als direkter nördlicher Nachbar des Palais' Schaumburg einen Park am Rheinufer mit altem Baumbestand. Theodor Heuss zog 1951 als erster Bundesprä-

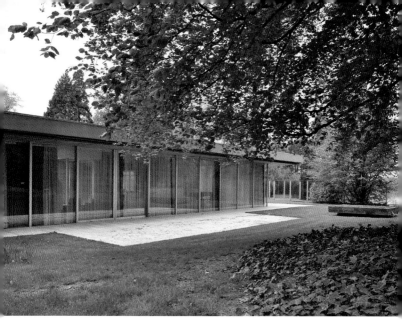

Kanzlerbungalow Bonn, Südseite mit Blick auf den Rhein

sident ein, nachdem er es »vom Zuckerguss« hatte befreien lassen. Das herrschaftliche Antlitz war dem bescheidenen Professor zu feudal, er ließ zwei Türmchen, im Inneren die beschädigten Stuckdecken und die Nibelungen-Grotte im Garten entfernen.

Die späteren Bundespräsidenten Lübke, Heinemann, Scheel und Carstens veränderten das Haus immer wieder durch kleinere Umbauten. 1994 zog der damalige Bundespräsident Richard von Weizsäcker nach Berlin, seitdem ist die Villa Hammerschmidt der zweite Amtssitz des Bundespräsidenten.

In dem von dem Landschaftsarchitekten Hermann Mattern überarbeiteten Park am Rheinufer steht sicher das bedeutendste Stück Architektur der Bonner Regierungsarchitektur. Ludwig Erhard, der einzige Kanzler mit einem ausgeprägten Sinn für zeitgenössische Baukultur, ließ hier durch den Architekten Sep Ruf 1964 einen Bungalow errichten, der sowohl zum Wohnen als auch für politische Empfänge gedacht war. Die eingeschossige Anlage bestand aus zwei miteinander verbundenen, versetzt angeordneten und quadratischen Atriumhäusern.

Geschosshohe Glasscheiben, versenk- und verschiebbare Wände, das schwebend anmutende Dach und die offene Ausrichtung zum

Park, sowie die Bestückung mit Designmöbeln aus der Herman Miller Collection führten eine neue Art repräsentativer Regierungsbaukultur ein, die nichts mehr mit den spießigen Umbauten klassischer Herrschaftsarchitektur der Fabrikantenvillen Hammerstein und Schaumburg gemein hatte. Das Vorbild kam wie beim Bundeshaus aus der Bauhaus-Zeit, der Kanzlerbungalow ist eine Referenz an den Barcelona-Pavillon von Mies van der Rohe aus dem Jahre 1929.

Das heute unter Denkmalschutz stehende, restaurierte und öffentlich zugängliche Wohnhaus löste zu seiner Bauzeit heftige Proteste aus (»Maulwurf-Haus«, »Palais Schaumbad«, »Millionengrab«). Auch die nachfolgenden Kanzler mochten das Gebäude nicht. Georg Kiesinger ließ das »unwohnliche« Haus radikal umbauen, die Holzwände weiß streichen und die Stahlstützen tapezieren. Der betagte Adenauer und Kiesinger verhöhnten das Haus öffentlich und riefen scharfe Proteste des Deutschen Werkbundes hervor. Willy Brandt zog gar nicht erst ein, erst Helmut Schmidt ließ den Originalzustand in Teilen rekonstruieren. Die legendären Krisensitzungen während der Terroranschläge der Roten Armee Fraktion (RAF) fanden hier statt. Eine schusssichere Glaswand zum Rhein hin ist heute ein denkmalgeschütztes Zeitzeugnis dieser Ära. Helmut Kohl zog mit Perserteppichen, Sofagarnituren und Übergardinen ein, ein Teil seiner »Gemütlichkeitsausstattung« ist noch erhalten.

Seit 1999 stand das Gebäude leer, 2009 wurde es mit Mitteln der Wüstenrotstiftung weitgehend originalgetreu von den Architekten Burkhardt und Schumacher wiederhergestellt.

Der elegante und lichtdurchflutete Pavillon, der mit seiner Offenheit und Transparenz zu einem Sinnbild für »demokratische Architektur« wurde, die sich bewusst von der nationalsozialistischen Vergangenheit mit ihren schweren düsteren Steinbauten absetzen wollte, ist heute eine Außenstelle des Hauses der Geschichte und kann besichtigt werden.

Der erste wirkliche Neubau der jungen Bundesrepublik war das Postministerium. Der bei der Post beschäftigte Architekt Josef Trimborn schuf 1953/54 einen klaren, übersichtlichen, rationalistischen Bau, der für die »tastende« Stilsuche der Nachkriegszeit typisch ist. Ein Eingangsportal mit schmalen Stützen erinnert an die Architektur von Hans Tessenow. Auf der Rheinseite thronte der

Ehem. Postministerium, heute Bundesrechnungshof

weiße Baukörper auf einem Natursteinsockel. Der zum Fluss ge-
wandte Konferenzsaal führte die steinerne Architektur der Rheinu-
ferbefestigung weiter und integrierte das Gebäude in das Stadtpa-
norama. Das Gebäude verband damit traditionelle Elemente mit
den zweckmäßigen Formen der »weißen Moderne« des Bauhauses
und verstand sich offenbar als eine Fortsetzung der Architektur des
Bundeshauses.

Der wachsender Platzmangel und die Raumnot in der proviso-
rischen Hauptstadt auf Zeit führte nach vielen Kontroversen zu ei-
nem stadtbildprägenden 29-geschossigen Hochhaus, das 1969 von
dem Karlsruher Architekten Egon Eiermann entworfen wurde. Mit
seinen filigranen, von Le Corbusier beeinflussten vorgehängten Fas-
sadenelementen und seiner wiederum Mies van der Rohes Raum-
kunst zugewandten Funktionalität und Transparenz ist es ein heraus-
ragendes Denkmal der Bürohausarchitektur der 1960er-Jahre.

Das Gebäude enthält doppelgeschossige Konferenzräume in
den oberen Etagen, kommunikationsfördernde Foyerbereiche in
allen Geschossen und ein Restaurant beziehungsweise eine Cafe-
teria im obersten Geschoss mit grandiosem Ausblick. Seinen Spitz-
namen »Langer Eugen«, der heute offizieller Titel des Gebäudes ist,
erhielt er vom damaligen Bundestagspräsidenten Eugen Gersten-
maier, der maßgeblich für die politische Durchsetzung des Bauvor-
habens eingetreten war.

Der Lange Eugen wurde von 2003–2006 nach denkmalpflege-
rischen Gesichtspunkten mustergültig saniert. Das heute von den
Vereinten Nationen genutzte Haus ist leider nicht mehr für die Öf-
fentlichkeit zugänglich.

Zu Beginn der siebziger Jahre wurde der politisch bedingte
Zwang zu Bescheidenheit und Provisorien aufgegeben, man schien
jetzt befreit zu großzügigen Lösungen kommen zu wollen. Neben
der Hardthöhe sollte an der Bundesstraße 9 eine weitere Ministe-
riumsstadt entstehen. Das in Bad Godesberg liegende Areal der
sogenannten Kreuzbauten ist Teil der städtebaulichen Planung des
Architekten Joachim Schürmann, die allerdings an Bürgerprotesten
und sich ändernden Realitäten in der Umgebung scheiterte.

Dennoch wurden in den Jahren 1969–1975 zwei der ursprüng-
lich sieben geplanten 11- bis 14-geschossigen Hochhäuser und
sieben weitere kleinere Gebäude realisiert. Die Planungsgruppe

Stieldorf, die schon für das Bundeskanzleramt verantwortlich war, entwarf hier ganz im Sinne der autogerechten Stadt eine typische 60er-Jahre-Komposition, wie sie in ähnlicher Form auch auf der Hardthöhe verwirklicht worden ist. Kühn aufgeständerte Hochhäuser aus Sichtbeton stecken in einem flachen Sockelbau, der für Autos, Fußgänger und Kunstobjekte gedacht, die gesamte Erschließungsebene darstellt. In den Kernbereichen der Hochhäuser bringen einen die Aufzüge in die oberen Etagen, wobei hier doppelgeschossige Flure, ähnlich wie im Langen Eugen oder in zeitgleich gebauten Wohntürmen (Wohnhochhaus von van den Broek und Bakema im Berliner Hansaviertel) die Verkehrsströme zusammenfassen und die Haltepunkte der Fahrstühle reduzieren. Das Ideal der getrennten Verkehrsebenen und markanter Turmhäuser entsprechen weitgehend den städtebaulichen Visionen dieser Zeit.

Nach dem offiziellen Umzug der Regierung nach Berlin kam es zunächst zu einem Sanierungsstau, der in den Jahren 2004 bis 2014 zu umfangreichen Renovierungen durch das Kölner Architekturbüro Beckmann Wenzel führte. Insbesondere die in den technikgläubigen 70er-Jahren populäre Vollklimatisierung wurde zugunsten natürlicher Lüftung aufgegeben und neue Fensterdetails für die seit 2004 denkmalgeschützten Gebäude entwickelt. Auch die rotbraune Farbgebung wurde zugunsten einer strahlend weißen Fassade aufgegeben. Hauptnutzer ist heute das Bundesministerium für Bildung und Forschung, weitere Mieter sind das Eisenbahn-Bundesamt, das Deutsche Institut für Erwachsenenbildung und das Streitkräfteamt.

Die Unterbringung des Bundesministeriums der Verteidigung auf der Bonner Hardthöhe begann mit dem Bau der sogenannten 1000-Mann-Kaserne ab 1956. Der heute unter Denkmalschutz stehende Bereich stellt die erste deutsche Kasernenanlage modernen Typs dar, auch wenn sie nie für die Truppe, sondern gleich nach der Fertigstellung zur Unterbringung des Bundesministeriums genutzt wurde. Bis zur Mitte der 1960er-Jahre entstand eine Bürohausgruppe (die sogenannten 200er-Häuser) mit einem zehngeschossigen Hochhaus im Bereich der Nordwache. Mit dem Beschluss der »Endunterbringung« des Ministeriums in Bonn wurde die Planung eines Gebäudekomplexes für weitere rund 3000 Mitarbeiter aufgenommen. Auf der Grundlage eines Wettbewerbs wurde von

der Planungsgruppe Groth und Lehmann-Walter aus Bonn in zwei Bauabschnitten 1979–1987 der sogenannte Zentralbereich mit einer Bürofläche von circa 50.000 Quadratmetern errichtet. Das im dritten Bauabschnitt gebaute Ministergebäude und das pyramidenförmige Südkasino wurde von Johann Peter Hölzinger aus Bad Nauheim entworfen und bis 1997 fertig gestellt.

J. P. Hölzinger war auch für die künstlerische Gestaltung des Leitsystems verantwortlich. Er entwickelte zudem ein Kunstkonzept, das die Verschränkung von Architektur, Freiraumplanung und Kunst zum Ziel hatte. Arbeiten von Eberhard Fiebig, Ansgar Nierhoff, Ottmar Hörl, Andreas Sobeck, Formalhaut, Leonardo Mosso, Norbert Müller-Everling geben einen umfassenden Eindruck, wie anspruchsvoll das Kunstkonzept der 70er- bis 90er-Jahre hier verwirklicht wurde.

Die weitläufige Verwaltungsstadt folgt in ihrer städtebaulichen Anlage den Funktionstrennungen der Nachkriegsmoderne, wie sie unter andere von Le Corbusier geprägt wurden. Dabei werden die aufgeständerten Bürotrakte durch Fußgängerachsen erschlossen und der Autoverkehr außen herumgeführt. Durch die fehlenden »urbanen« Funktionen wie Treffpunkte oder öffentliche Einrichtun-

gen sind die Plätze, Stege und Wege allerdings unbelebt und leer, da die Mitarbeiter weitere Wege auf dem abgesperrten Gelände mit dem Auto zurücklegen.

Nach dreißig Jahren Planung für eine neue Regierungsmitte in Bonn, vielen verworfenen Konzepten und endlosen Diskussionen konnte sich Günter Behnisch mit seinem gläsernen Parlamentsbau durch alle Schwierigkeiten der Planungsbürokratie behaupten und schuf in den Jahren 1988–1992 ein gebautes Manifest der demokratischen Architektur. Der in japanisch anmutender Leichtigkeit in die Rheinauen gesetzte Bau scheint nur aus einem baldachinartigen Dach und gläsernen Wänden zu bestehen. Das sanft abfallende Foyer führt ganz selbstverständlich in das lichte, kreisrunde Parlament, die Umgebung wird durch vielfältige und abwechslungsreiche Sichtbeziehungen in die Architektur einbezogen. Die bereits bei den Olympiaplanungen in München umgesetzte Idee, große Baustrukturen schwellenlos und transparent erscheinen zu lassen, findet hier ihren genialen Abschluss. Die Orientierung ist perfekt, das große Foyer, die seitlichen Stege umfassen und umfließen den zentralen Saal ohne jede ausgrenzende Abschottung.

Wie so oft bei Behnisch-Bauten ist der zentrale »Marktplatz«, auf den sich alle Räume beziehen, hier buchstäblich mit dem Plenarsaal unter einem Dach zusammengefasst.

Durch vielfältige Ausblicke auf den Garten und den Rhein ist die Umgebung Bestandteil der verspielten, heiter anmutenden Architektur.

Es ist eine Ironie der Geschichte, dass der schönste, extra für die moderne Demokratie der Bundesrepublik gebaute Parlamentsbau im Moment seiner Fertigstellung nicht mehr gebraucht wurde. Der Umzug des Deutschen Bundestags in das Reichstagsgebäude in Berlin wurde 1991 beschlossen und erfolgte 1999. Nur fünf Jahre lang fanden Bundestagsdebatten im Bonner Plenarsaal statt. Heute ist der Bau Teil des World Conference Center Bonn und wird als Kongresshaus genutzt.

Ehem. Plenarsaal des deutschen Bundestages mit »Vogelnest« von Günter Behnisch, heute Teil des World Conference Center Bonn

DER REICHSTAG BIS ZUR WENDE 1989

Der Errichtung des Reichstagsgebäudes gingen Ende des 19. Jahrhunderts zwei Wettbewerbe voraus, bevor der Frankfurter Architekt Paul Wallot für seinen Entwurf den Auftrag zur Realisierung erhielt.

Seit der Gründung des deutschen Kaiserreiches 1871 wollte man ein stolzes und prunkvolles Zeugnis der neuen Macht. Standort- und Grundstücksstreitigkeiten, sowie Auseinandersetzungen um die Kuppel verzögerten den Bau, der erst 1894 eingeweiht werden konnte. Der im Stile der italienischen Renaissance gehaltene Monumentalbau entsprach dem wilhelminischen Zeitgeschmack, wurde aber von Kaiser Wilhelm II, der bekanntermaßen kein Freund des Parlamentarismus war, als »Reichsaffenhaus«, »Quatschbude« und »Gipfel der Geschmacklosigkeit« verunglimpft. Auch der Standort außerhalb der historischen Stadtmauer, mit dem Eingang zum westlichen Stadtrand spricht nicht für eine wirkliche Verankerung im Kaiserreich.

Der Bezug zur Siegessäule, die als Kriegsdenkmal an die gewonnenen Schlachten in den deutschen Einigungskriegen gegen den Frankreich, Österreich und Dänemark erinnerte und auf dem Platz der Republik bis 1937 direkt gegenüber dem Reichstag stand, verlieh dem Ensemble ebenso wenig eine demokratische Note. Daran konnte auch der 1916 mitten im ersten Weltkrieg von Peter Behrens entworfene goldene Schriftzug »Dem Deutschen Volke«, der über dem Hauptportal angebracht wurde, nichts Grundlegendes ändern. Zumal auch hier das Eisen geschmolzener feindlicher Kanonen benutzt wurde.

Die vier Ecktürme der steinernen Trutzburg sollen an ein römisches Kastell erinnern, hier symbolisieren sie die vier damaligen Königreiche Preußen, Bayern, Sachsen und Württemberg. Die versteckte Modernität des ersten deutschen »demokratischen« Baus bestand in der quadratischen Eisen-Glas-Kuppel, die das darunter gelegene Parlament mit Tageslicht versorgte. Alte Fotos zeigen den aus akustischen Gründen (es gab zur Entstehungszeit noch keine Mikrofone und Verstärker) holzvertäfelten Saal, der mit einer

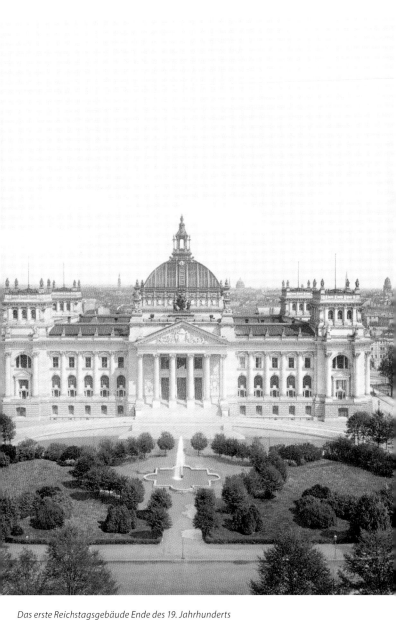

Das erste Reichstagsgebäude Ende des 19. Jahrhunderts

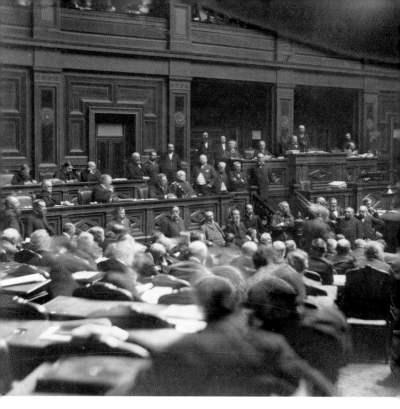

Plenarsitzungssaal, rechte Seite, Aufnahme aus dem Jahr 1889

horizontalen Licht- und Staubdecke überspannt war. Seine frucht-
barste Zeit dürfte der Parlamentsbau nach Abdankung des Kaisers
in der Weimarer Republik erlebt haben. In den späten zwanziger
Jahren gab es Wettbewerbe zur Erweiterung und Umgestaltung
des ungeliebten Kaiserbaus, an dem sich namhafte Architekten wie
Hans Poelzig, Hugo Häring und Peter Behrens versuchten, die aber
alle folgenlos blieben. Nach der Weltwirtschaftskrise 1929 und der
darauf folgenden Massenarbeitslosigkeit eroberten die rechtsext-
remen Kräfte das politische Terrain. 1933 kurz nach der Wahl Adolf
Hitlers zum Reichskanzler brannte der Reichstag unter bis heute
ungeklärten Umständen aus. Die lancierten Verschwörungstheo-
rien ermöglichten den Nationalsozialisten den Beginn ihrer zwölf-
jährigen Terrorherrschaft an deren Ende über 47 Millionen Kriegs-
tote und ein zerstörtes Europa zurückblieben.

In der Zeit von 1933–1945 blieb das Reichstagsgebäude notdürftig hergerichtet ohne politische Funktion, es diente als Ort für Propagandaausstellungen und Notunterkunft für die Charité in Kriegszeiten. Adolf Hitler agitierte in der gegenüberliegenden Krolloper, einem Vergnügungs- und Theaterbau von Ludwig Persius aus dem Jahre 1844, der nach dem Reichstags-Brand als neues Scheinparlament diente.

Hitler hat den Reichstag angeblich nur ein einziges Mal, kurz nach dem Brand, betreten, dennoch galt das Haus, insbesondere den russischen Eroberern, als das Symbol der faschistischen Diktatur schlechthin. Das berühmte nachgestellte Foto, das Soldaten beim Hissen der roten Fahne auf dem Dach des zerschossenen Gebäudes zeigt, basiert auf einem historischen Missverständnis.

In den Hungerjahren nach Ende des Krieges führte das Haus ein Schattendasein, eine absurde Ruine im abgeholzten Tiergarten, der nun als Kartoffelacker diente. 1954 wurde die einsturzgefährdete Eisenkuppel gesprengt. 1957 begann im nunmehr politisch geteilten Deutschland die Debatte über einen Wiederaufbau als Parlamentsgebäudes. Als 1961 die Mauer direkt am Reichstag errichtet wurde, erhielt der renommierte Architekt Paul Baumgarten den Auftrag, den Reichstag zu einem neuen Parlament zu sanieren bzw. umzubauen.

Ganz im Zeitgeist der jungen Bundesrepublik – in Bonn entstand gerade der Kanzlerbungalow und der Lange Eugen, in Berlin wurde die Kongresshalle gebaut – ließ er die verhassten Spuren der Kaiserzeit beseitigen, begegnete dem historischen Vertikalismus mit der modernen Horizontale und leichten Einbauten.

Baumgarten ließ die noch erhaltene achteckige Wandelhalle am Eingang herausbrechen und die aus Bonn bekannte große Glaswand einbauen, die schon in Schwipperts Umbau der Pädagogischen Akademie zum Symbol für Transparenz in der Demokratie vertraut geworden war. Im Prinzip baute er einen Neubau in die alten Gemäuer, das Parlament wurde gedreht, die Eingänge auf die Seiten verlegt und etliche Zwischendecken und -wände eingezogen. Steinerne Wände, Säulen und Pilaster wurden, wenn nicht beseitigt, hinter Gipskarton versteckt. Die Ecktürme wurden nicht in der ursprünglichen Höhe wiederhergestellt und Ornamente und Stuckverzierung an der Fassade unter der Devise einer »Stilbereini-

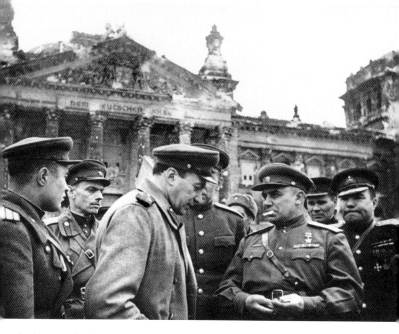

Stadtkommandant Bersarin (mit Zigarette) Anfang Mai 1945 vor dem zerstörten Reichstagsgebäude

gung« abgeschlagen. Leichtigkeit sollte der schweren Wucht des alten Gemäuers entgegengesetzt werden.

Der Spiegel-Autor Michael Sontheimer schrieb in seinem Buch »Berlin Berlin«: »Der zentrale Raum strahlte anschließend die Atmosphäre einer Ost-Berliner Schwimmhalle aus.« Norman Foster beklagte später, dass Baumgarten mit seinen Umbauten dem Wallot-Bau schweren Schaden zugefügt hatte.

Für einige Nachkriegsarchitekten war Fosters radikale Beseitigung der Baumgarten'schen Veränderungen sehr schmerzhaft, seien sie doch historisch eine gut begründete Reaktion auf einen pompösen preußischen Repräsentationsstil gewesen, dessen Bauherren, die deutschen Kaiser, das Land in den Ersten Weltkrieg geführt hatten. Gläserne Wände und nüchtern elegante Einbauten, die schon bei Schwipperts Bundestagsumbau in Bonn als Sinnbild für eine transparente Demokratie in die Baugeschichte eingingen, sollten auch dem wilhelminischen Bau einen neuen Geist einhauchen. Bernhard Heiligers Skulptur »Kosmos 70«, die als luftige und filigrane, scheinbar frei schwebenden Gestalt vor einer gläsernen

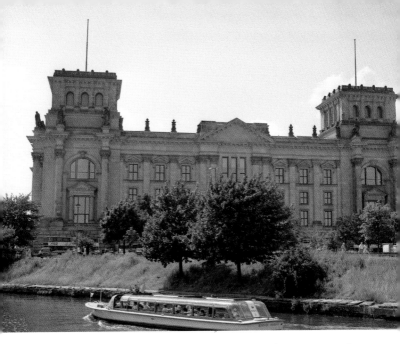

Aufnahme vom 22. Juli 1991 mit den Umbauten von Paul Baumgarten aus den 60er Jahren

Wand hing, unterstrich den Anspruch, dem Wallot'schen Reichstag die Schwere zu nehmen. Seit dem Umbau des Reichstags abgehängt, wird sie zukünftig im Erweiterungsbau des Marie-Elisabeth-Lüders-Haus nahe dem Reichstag neu platziert.

Baumgartens Stilbereinigung sollte einen deutlichen Neuanfang markieren, allerdings wurden seine detaillierten Vorstellungen nur halbherzig befolgt, die Ausführung vergröbert und Details verändert. Wie schon Le Corbusier bei seiner Wohnmaschine am Olympiastadion und Hans Scharoun beim Wiederaufbau des Panzerkreuzers distanzierte sich Baumgarten von seinem Werk, weil lieblose und schlampige Ausführungen der Bundesbaudirektion das Ursprungskonzept verunklärten.

Der Verdacht liegt nahe, dass hier ideologische Gründe für die Abweichungen vorlagen: In der Nachkriegszeit arbeiteten in den Verwaltungsebenen der Bauministerien noch immer ehemalige Mitarbeiter der Generalbaudirektion Albert Speers, die offensichtlich die freien, nun rehabilitierten Architekten in ihrer Arbeit zu behindern suchten.

1971 besiegelte das Potsdamer Abkommen alle Träume eines Westberliner Bundeshauses, es durften keine Bundesversammlungen und Plenarsitzungen mehr abgehalten wurden.

Fortan diente das Haus als Ausstellungsbau für die »Fragen an die deutsche Geschichte«. Sie ist heute im von dem Architekten Jürgen Pleuser umgebauten Deutschen Dom am Gendarmenmarkt unter dem Namen »Wege – Irrwege – Umwege« zu sehen.

Der kuppellose Reichstagsbau im Schatten der Mauer erfreute sich nun hauptsächlich als Kulisse für Fußball spielende Berliner oder Rockkonzerte einer großen Beliebtheit. Das sollte sich nach dem 9. November 1989 grundlegend ändern, als unweit des Gebäudes die ersten Grenzübergänge geöffnet wurden und der Reichstag wenig später nicht mehr am Rand, sondern wieder mitten im Zentrum des Landes stand.

DER REICHSTAGSWETTBEWERB 1992

Nachdem bereits laut Einheitsvertrag im Sommer 1990 Berlin als zukünftige Hauptstadt feststand, folgte am 20. Juni 1991 eine zwölfstündige leidenschaftliche Debatte, die bis heute als »rhetorische Sternstunde« aller Bundestagsdebatten gilt. Mit knapper Mehrheit fiel der Bundestagsbeschluss durchaus überraschend für den Vorschlag von Willy Brandt und Wolfgang Schäuble aus, der Berlin statt Bonn als Sitz von Parlament und Bundesregierung vorsah. Wolfgang Schäubles legendäre eindringliche Rede im Bonner Wasserwerk, der anschließende Händedruck von Willy Brandt und die Verkündung des Abstimmungsergebnisses durch Rita Süssmuth hatten Geschichte geschrieben.

Im Sommer 1992 wurde der Wettbewerb zum Umbau des Reichstagsgebäudes zum bundesdeutschen Parlament ausgelobt. 80 Arbeiten wurden im Oktober desselben Jahres abgegeben und im Februar 1993 standen die drei ersten Preisträger fest: Pi de Bruijn aus den Niederlanden, Santiago Calatrava aus Spanien und Foster & Partners aus England.

Sowohl die Tatsache, dass die Jury nur ausländische Architekten prämierte als auch der Umstand, dass es keine eindeutige Entscheidung gab, verblüffte die Öffentlichkeit. Calatrava hatte eine gotisch anmutende Kuppel als pathetische »Knospe« entworfen, Pi de Bruijn hatte einen großen Teil der Räume in einem eigenständigen benachbarten Schalenbau untergebracht, der an Bauten Oscar Niemeyers in Brasilia erinnerte. Foster & Partners wollten das gesamte Gebäude mit einem gigantischen Luftkissendach überspannen.

Die fehlerhafte Ausschreibung war mit einem Anforderungsprogramm ausgestattet, das die Fläche des Reichstag um mehr als das Doppelte überschritt. So kam es zu völlig unterschiedlichen Maximallösungen, die niemanden überzeugen konnten und auch deshalb auch keinen eindeutigen Sieger hervorbrachten.

Die anschließende Überarbeitung der drei Preisträgerentwürfe mit einem erheblich reduzierten Raumprogramm konnte Norman Foster für sich entscheiden. Seine bescheidene, dialogbereite, aber

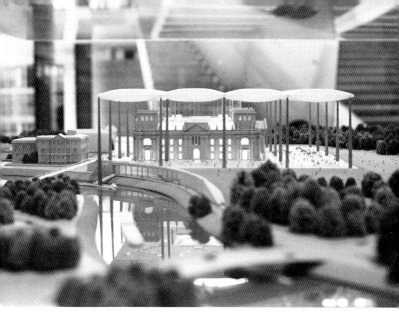

Modell vom Reichstagsentwurf Lord Norman Foster

professionelle Art, die Aufgabe als eine politische Frage zu verstehen und die Idee einer begehbaren Dachterrasse und einer technisch-ökologischen Ausrichtung des Gebäudes dürfte für die Baukommission entscheidend gewesen sein. Man hatte die Architekten in ihren Heimatländern besucht und war sehr von Fosters Präsentation eines sehr kleinen Umbaus, der Sackler Galleries in der Royal Academy überzeugt. Wie beim Reichstag handelt es sich um ein historisches Gebäude, das mit einfachen, aber zeitlos modernen Elementen, die sich deutlich abgrenzen, fundamental verbessert wurde. Foster bezeichnete später diesen Umbau als eine Generalprobe für den Reichstag.

Die Bundestagspräsidentin Rita Süssmuth (CDU) und Peter Conradi (SPD), lange Zeit einziger Architekt im Bundestag und in der Baukommission als wichtiger Fachberater tätig, hatten erheblichen Anteil an der Entscheidung des Ältestenrates, »es mit dem Engländer zu machen«.

Die anschließende Überarbeitungsphase unter den Aspekten Wirtschaftlichkeit und Realisierbarkeit war schmerzvoll für alle Beteiligten. Foster, der »statt eines bestellten Busses nun einen Kleinwagen« entwerfen sollte, versuchte die zentrale Idee des

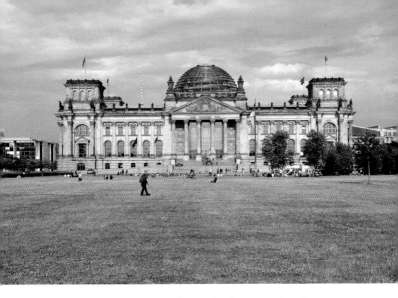

Der deutsche Bundestag im Reichstagsgebäude mit neuer Kuppel

überwölbten Baldachins reduziert beizubehalten, scheiterte aber letztlich an den konservativen Kreisen um den damaligen CSU-Bauminister Oskar Schneider, der vehement für eine historische Kuppel eintrat.

Mit nur einer Stimme Mehrheit stimmte die Baukommission nach endlosen Debatten für eine moderne Kuppelkonstruktion. 27 Entwürfe verschiedener Kuppelvarianten führten am Ende zu einer Stichwahl zwischen einer zylindrischen und einer runden Kuppellösung. Die Entscheidung für den »Eierwärmer« (Die Zeit) zog Hohn und Spott in der Presse nach sich. Calatrava zeigte sich als schlechter Verlierer und brach einen Urheberrechtsstreit vom Zaun, verkennend, das ja bereits Wallot eine Kuppel gebaut hatte und viele Wettbewerbsteilnehmer ebenfalls Varianten davon vorgeschlagen hatten. Foster sagte in einem Interview:»In der Berliner Skyline seien 22 Kuppeln auszumachen – sie befänden sich auf Kirchen, Synagogen und Museen. Wolle Calatrava auch dafür das Copyright reklamieren?«

Wenn man heute zurückblickt, erscheint der damaligen Streit völlig unverständlich. Das für die Öffentlichkeit zugängliche Dach mit der gläsernen, begehbaren Kuppel hat weltweit eine anerkannt hohe Signifikanz erreicht. Das Reichstagsgebäudes steht wie kaum ein anderes modernes Gebäude außerhalb jeder Kritik.

DER NEUE REICHSTAG

Neben der neuen Reichstagskuppel, die längst zum Symbol für die Bundesrepublik in Berlin geworden ist, lohnt der genauere Blick auf die Transformation des Wallot-Baus von einem sperrigen, unübersichtlichen Labyrinth zu einem klaren funktionalen Parlamentsbau, der Geschichte und Gegenwart verbindet. Norman Foster, hatte neben den Sackler Galleries auch schon zuvor am Carré d'Art in Nîmes, einem Kunst- und Kulturzentrum, virtuos gezeigt, wie man mit der sichtbaren Konfrontation von historischer Bausubstanz, in diesem Falle ein römischer Tempel, und moderner Architektur umgehen kann. Auch in Nîmes war die Integration einer öffentlichen Dachterrasse eine besondere Attraktion des Ensembles geworden.

In Berlin bestand ein wesentlicher Eingriff in der rigorosen Rückführung des historischen Baus auf seine Grundformen mit mittig angeordnetem Parlament, den zwei Lichthöfen und den umlaufenden Raumsequenzen. Durch größtmögliche Transparenz sollte das große Bauwerk einfach zu verstehen sein und ermöglichte durch den Einbau eines von außen nicht sichtbaren, komplett neuen Obergeschosses dennoch keinen Bruch mit der Grundstruktur des Hauses.

Christos »Wrapped Reichstag«

Bevor der Umbau begann, markierte die zweiwöchige Verhüllung des Reichstags durch das bulgarische Künstlerehepaar Christo und Jeanne-Claude im Sommer 1995 wie ein Fanal den Neubeginn im Spreebogen. Gab es vorher noch berechtigte Zweifel, ob der ungeliebte monumentale Bau aus der Kaiserzeit das richtige Gehäuse für ein neues Parlament der wiedervereinigten Nation abgeben könnte, löste sich nach den zwei Wochen der festivalartigen Dauerparty das Problem in Luft auf. Die biederen Deutschen zeigten der Welt, dass sie tatsächlich auch feiern konnten und erledigten nebenbei das Identitätsproblem mit der »steinernen Regierungsburg« in einer Art Selbstreinigungsprozess.

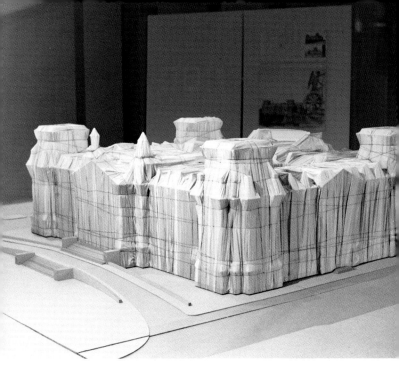

Modell vom »Wrapped Reichstag«, Christo und Jeanne-Claude

Nach Ende des Happenings war auch die weitgehende Entkernung des Gebäudes kein wirkliches Problem mehr für die Öffentlichkeit, die sich ohnehin mehr für den Bau des Potsdamer Platzes interessierte, wo zeitgleich mit privatem Kapital ein ganzer Stadtteil aus dem Boden gestampft wurde und ein professionell betriebener Baustellentourismus das Hauptaugenmerk der Berlinbesucher auf die Bauarbeiten lenkte.

Der Umbau

In der Rückschau hat Foster trotz der radikalen Neustrukturierung dem Gebäude seine Seele zurückgegeben. Die Entfernung von Gipswänden und abgehängten Decken legte teilweise verloren geglaubte Originalsubstanz und historische Graffiti russischer Soldaten frei. Anfänglich umstritten, gehören die teilweise sehr persön-

lichen Dokumentationen der Kriegsgeschichte zum unbestrittenen Höhepunkt einer jeden Reichstagsführung.

Den Haupteingang hat Foster wieder auf die Westseite verlegt. Über die große Freitreppe gelangt der Besucher in ein 35 Meter hohes Foyer, das den direkten Einblick ins Parlament zulässt. Einzig die gigantische Glaswand, die bereits in beiden Bonner Parlamenten und auch in Baumgartens Umbau vorkam, trennt die Besucher vom Plenarsaal. Eine sechs Zentimeter dicke Panzerglasscheibe steht zwischen der Öffentlichkeit und dem Parlament, auch bei Plenarsitzungen ist die Einsicht uneingeschränkt möglich.

An der linken Wand des Foyers hängt die gigantische farbige Glasarbeit von Gerhard Richter »Schwarz-Rot-Gold«. Die 21 x 3 Meter große hochformatige Glasscheibe ist von hinten bemalt und kontrastiert farbgewaltig auf die nüchtern-sachliche Architektur von Norman Foster. Sie »reflektiert« auf vielschichtige Art die Deutschlandflagge, die gleich vierfach als richtige Flagge auf den Ecktürmen weht.

»Monumentalität ohne Pathos« nennt Andreas Kaernbach, Kurator der Kunstsammlung des Deutschen Bundestages, die Arbeit des berühmtesten deutschen zeitgenössischen Künstlers.

Gegenüber hatte der 2010 verstorbene Künstler Sigmar Polke fünf vergleichsweise kleine Leuchtkästen horizontal angebracht. Sie enthalten kleine Geschichten aus dem politischen Alltag, die Polke ironisch verfremdete.

Leider wird der Besucherstrom zurzeit so schnell wie möglich in das Gebäude geschleust und in den Aufzug geführt. Es bleibt keine Zeit, den beeindruckenden Raum, dessen herausragende Kunst und den spektakulären Blick in das Herz des Hauses zu genießen. Von hier aus zeigt sich nämlich die vielleicht bedeutendste Umsetzung des politischen Anspruchs des Hauses, seinen demokratischen Auftrag abzubilden.

Über den versammelten Abgeordneten spiegelt sich der durch 360 Spiegel vervielfältigte unablässige Strom der Menschen, die die 250 Meter lange Spiralrampe der Tageslichtkuppel hinauf oder hinunter laufen. Jeder der gewählten Politiker braucht nur aufzuschauen, um sich daran zu erinnern, für wen er dort sitzt. Was für ein eindrucksvolles Bild gebauter Demokratie!

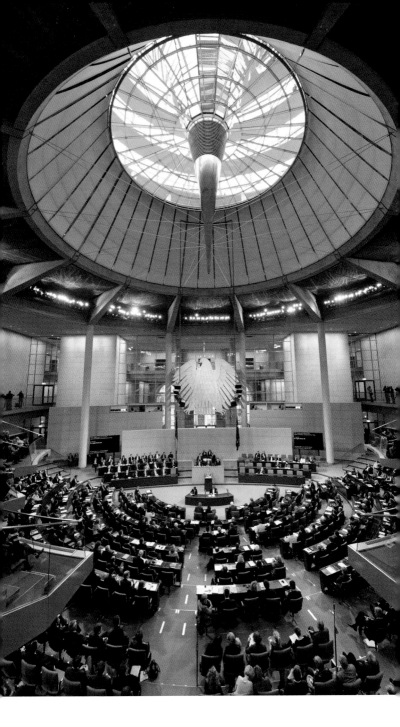

Die Tageslichtkuppel über dem Reichstag

Der Plenarsaal

Den einzigen sparsamen Farbakzent setzen die blauen Sitzpolster des Plenarsaales. Foster, der dafür den dänischen Designer Per Arnoldi ins Boot holte, hätte lieber ein neutrales Grau gewählt, denn seiner Meinung nach hätten die Menschen ohnehin die belebenden bunten Akzente gesetzt, aber den Politikern schien das zu eintönig. Zudem waren die Abgeordneten vertraut mit den blauen Sitzpolstern im Bonner Plenarsaal und wollten sie, wie viele andere Gewohnheiten, mit nach Berlin nehmen. Helmut Kohl wollte ebenfalls mehr Farbe, da aber fast jede Farbe auch politisch »besetzt« ist, hat man sich am Ende zu dem sogenannten blau-violetten »Reichstagsblue« als Kompromiss durchgerungen. Eine Farbe, die angeblich modebewusste Mitglieder des Bundestages vor große Herausforderungen stellt.

Die Anordnung der über 600 Sitze des Plenarsaales war seit jeher ein Politikum. Die meist von den Architekten favorisierte kreisrunde Anordnung fand nur im Behnisch-Bau bisher eine Realisierung. Foster hatte das zunächst auch in seinem ersten Entwurf vorgeschlagen, aufgrund funktionaler Nachteile im Arbeitsalltag setzte sich aber am Ende die elliptische Lösung durch.

Die gesamte erste Etage fungiert als Besucherebene, für deren Betreten man sich allerdings anmelden muss. Hier können Gruppen, Schulklassen und andere Besucher Vorträge zur parlamentarischen Arbeit bekommen oder das Recht auf den Zugang zu einer Bundestagsdebatte wahrnehmen. Dazu werden sie auf die weit auskragenden, tief hängenden Tribünen geleitet, in unmittelbare Nähe zu den gewählten Volksvertretern.

Der Adler

Eine weitere strittige Frage war die Gestaltung des Bundesadlers, die am Ende zu einer kuriosen Lösung führte.

Foster wurde beauftragt für den Berliner Plenarsaal einen neuen, frischen Adler zu entwerfen, um der Aufbruchstimmung nach der Wiedervereinigung im Lande gerecht zu werden. In Bonn hing der 1953 von Ludwig Gies entworfene Bundesadler an einer

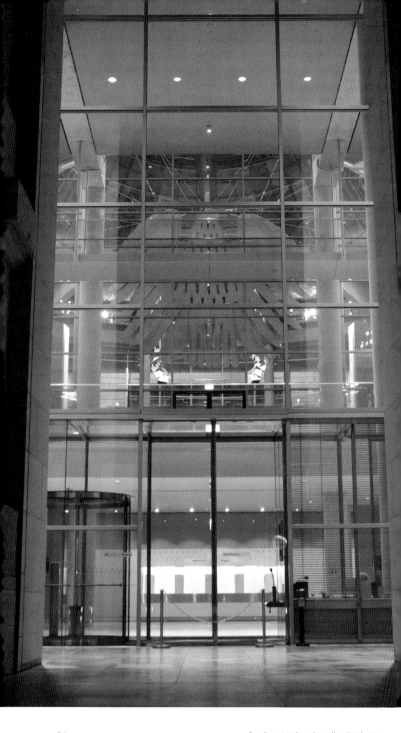

Der heutige Bundesadler, Rückseite

Wand, in Berlin sollte er frei, sichtbar von vorn und von hinten, über der Regierungsbank schweben. Mit dem Sprung in die dritte Dimension wurde ohnehin eine neue Gestaltung erforderlich. Allerdings hatte sich der Bundesadler bereits in Bonn verändert. In Behnischs Bau wurde statt des Gipsoriginals ein Aluminiumadler in den Plenarsaal gehängt und für das provisorisch genutzte Wasserwerk ein kleinerer Holzadler angefertigt. Es gab also schon drei Versionen.

Foster, der versuchte der traditionellen »fetten Henne« eine etwas schlankere und dynamischere Gestalt zu geben, scheiterte letztendlich an den Erben von Ludwig Gies, die eine Veränderung des alten Wappentiers nicht zuließen. Am Ende fand sich ein Kompromiss, der auch eine durchaus humorige Seite hat: Die Schauseite zum Parlament ist nach wie vor durch den traditionellen Bundesadler bestimmt. Auf der Rückseite, zum Eingang der Politiker hingewandt, ist jedoch der von Foster entworfene Adler zu sehen. Er ist deutlich schlanker und hat im Gegensatz zu seiner offiziellen Kehrseite leicht nach oben gezogene Mundwinkel: Er lächelt!

Die Kuppel

Kaum ein architektonisches Symbol der neueren Hauptstadtbauten hat die Berliner Stadtlandschaft mehr geprägt als die neue gläserne Kuppel auf dem Reichstagsgebäude. Die »Laterne« ist eine fester Bestandteil der Berliner Skyline und ein beeindruckendes Wahrzeichen geworden. Es ist vor allem durch seine Begehbarkeit einzigartig. Von 8 bis 24 Uhr für jedermann geöffnet, zieht es täglich 8000 Besucher an, die sich mit den gläsernen Aufzügen zunächst auf die 24 Meter hohe Dachterrasse befördern lassen.

Von hier aus ist der Blick oberhalb der Baumwipfel auf die Berliner Stadtlandschaft und auf die nahe Kuppelkonstruktion bereits beeindruckend, geht man jedoch die 250 Meter lange Spiralrampe hinauf auf die Besucherplattform in 40 Meter Höhe, ist die Aussicht überwältigend.

Die gesamte Konstruktion entwickelte sich aus der schon im ersten Wettbewerb vorgeschlagenen Idee, das Tageslicht tief ins Innere des Gebäudes zu leiten. Auch wenn die von Foster vorge-

schlagenen »Kissen« sich unter dem Druck der konservativen Kräfte zu einer klassischen Kuppel entwickelten, ist das Ergebnis doch eine faszinierende moderne Lösung.

Das Tragsystem wurde in Zusammenarbeit mit dem Stuttgarter Ingenieurbüro Leonhardt, Andrä und Partner entwickelt und vom österreichischen Bauunternehmen Waagner-Biro gebaut. 24 Stahlrippen lagern auf einem kreisrunden Ringträger. Die Aussteifung wird durch siebzehn weitere horizontale Stahlringe gewährleistet, die sich nach oben hin, der Geometrie der Kuppel folgend, verkleinern. An diese Konstruktion ist die Doppelrampe angehängt, die durch ihre in die Dreidimensionale gezogene Ringform ebenfalls zur Stabilisierung beiträgt und die Kuppel gegen die erheblichen Windkräfte aussteift und so mit ihren sogenannten Torsionskräften gegen die Gefahr der Verdrehung wirkt.

Die mit 408 übereinander »geschuppten« Glasscheiben bestückte, überaus komplexe Konstruktion ist aber nur die Hülle für die eigentliche Innovation der transparenten Haube: den verspiegelten Trichter, der zugleich Tageslichtlenkung, Entlüftung und Entrauchung sowie die Entwässerung der 200 Quadratmeter Besucherplattform gewährleistet.

360 feststehende Spiegelelemente lenken das Tageslicht durch eine kreisförmige Panzerglasscheibe nach unten in den Plenarsaal. Das hilft elektrisches Licht einzusparen und hat nebenbei den überwältigenden Effekt, dass sich die herauf- und herabbewegenden Besucher kaleidoskopartig ins Unermessliche vervielfältigt spiegeln. Ameisengleich bewegen sich die Besucherströme die Rampen hinauf und hinab, die permanente Bewegung, die dadurch den Raum erfüllt, soll die Abgeordneten im Plenarsaal an ihren eigentlichen Auftrag erinnern: dem Wohle des Volkes zu dienen.

Den meisten Besuchern wird zumindest tagsüber nicht auffallen, dass der Durchblick tief in das Parlament möglich ist. Erst in der Dunkelheit ist zu sehen, dass nur eine Panzerglasscheibe sie von den Politikern trennt.

Die gesamte Kuppel ist nicht wie beim Wallot-Bau eine aufgesetzte Haube, sondern ein komplexes technisches Instrument, indem sich das ökologisches Konzept konzentriert. Die Tageslichtlenkung wurde schon wie bei früheren Museumsprojekten von Foster in Zusammenarbeit mit dem amerikanischen Lichtdesigner Claude

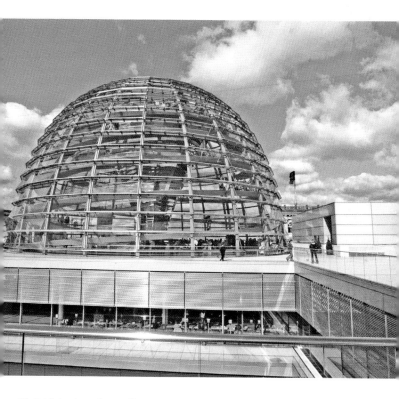

Die Reichstagskuppel von außen

Engels entwickelt, der auch beim Bau der Louvre-Pyramide Berater war. Als eine Art »umgekehrter Leuchtturm« sammelt der Spiegeltrichter das Tageslicht und lenkt es in die Tiefe des Plenarsaals. In Abstimmung mit den Kameraleuten, die für ihre Arbeit eine gute Ausleuchtung benötigen, ist es auf die Ränder und nicht auf das Rednerpult konzentriert. Zusätzlich folgt ein über Solarzellen angetriebener gewaltiger Lamellenschirm dem Lauf der Sonne und filtert somit störendes direktes Sonnenlicht. Die wie bei dem Zeiger einer Uhr kaum sichtbare Bewegung des Schirms kann der Kuppelbesucher nur bei genauem Hinschauen erkennen. Durch das ergiebige, fast ganzjährig ausreichende Tageslicht kann ein großer Teil an Strom gespart werden.

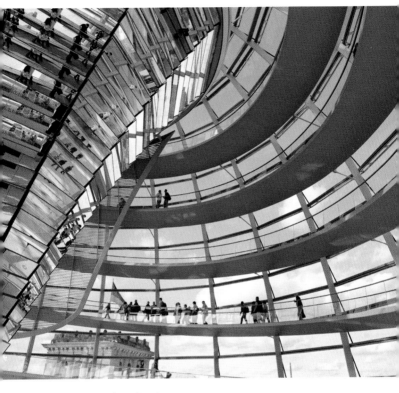

Die Reichstagskuppel von innen

Ähnlich nachhaltig konzipiert ist das Lüftungssystem des Gebäudes, dessen Abluftschacht ebenfalls im Kuppeltrichter verborgen ist. Foster, der hier wiederholt mit den Energieexperten Norbert Kaiser (Kaiser Bautechnik) und Michael Kühn (Kuehn Bauer Partner) zusammenarbeitete, benutzte bereits vorhandene Strömungsschächte im Mauerwerk des Wallot-Baus für die natürliche Luftzirkulation. Dabei wird frische Luft über dem Westportal eingesogen und unter den Plenarsaal geleitet. Von hier aus kann die gefilterte Luft durch den grobmaschig gewebten Teppich direkt unter den Sitzen in den Saal gelangen. An der unteren Spitze des Spiegeltrichters wird die erwärmte verbrauchte Luft in einen

Lamellenring gezogen und durch den Konus nach oben ins Freie geleitet, wobei ein Teil der Wärme zurückgewonnen und recycelt wird. Im Trichter ist ein Ventilator eingebaut, der bei bestimmten Wetterlagen und Druckverhältnissen den Auftrieb unterstützen kann. An der Kuppelöffnung ist ein Spoilerring angebracht, der die Abströmung der verbrauchten Luft erleichtert. Viele Besucher können es nicht glauben, dass die Glaskuppel nach oben dauerhaft geöffnet ist. Selbst wenn man ganz oben auf der Plattform steht, ist das nicht unbedingt zu erkennen. Wäre sie geschlossen würde es im Sommer unerträglich heiß werden. Bei Regen sammelt eine Rinne unter den Sitzbänken das Wasser und führt es über die Spiralrampen in das Innere des Gebäudes ab.

Gebäudetechnik und Fenster

Auch die Fenster des Gebäudes sind ein wichtiger Bestandteil des ökologischen Energiekonzeptes. Die Planer entwickelten große Doppelfenster, deren innere Flügel die thermische Trennung bilden und die man öffnen kann. Die äußeren Scheiben bilden den Wetter- und Akustikschutz und im Zwischenraum ist der variable Sonnenschutz angebracht.

Das dickes Mauerwerk der Wände hilft deren Speicherkapazität für Wärme und Kälte zu nutzen, ein weiterer Grund, warum die eingebauten Wandverkleidungen entfernt wurden. Die Heizung der Arbeitsräume erfolgt durch ein Unterbodensystem und die Kühlung im Sommer durch die Raumdecken.

Weitere den Besuchern verborgene Technikeinbauten befinden sich im Kellergeschoss des Reichstagsgebäudes. Hier stehen Wärmetauscher, Absorptionskühlaggregate und ein Blockheizkraftwerk. Es wird mit pflanzlichen Ölen betrieben und senkt die Emissionen um 94 %. Wenn hier überschüssige Wärme anfällt, kann sie in einen 300 Meter tief gelegenen natürlichen Wasserspeicher abgeleitet und bei Bedarf wieder nach oben gefördert werden. Umgekehrt kann auch Kälte in 60 Meter Tiefe eingelagert werden, bis sie im Sommer zur Kühlung wieder gebraucht wird.

Die gute Belichtung mit Tageslicht, die natürliche Belüftung und Einsparung von fossilen Energieträgern sowie eine intelligente

Modernes Doppelfenster

Gebäudetechnik waren die zentralen Themen, die Foster vom ersten Entwurf bis in die gebaute Ausführung durchgehalten und verteidigt hat. Die lichte Weite und Großzügigkeit seines Umbaus hat viel von Behnischs Geist der Transparenz aus Bonn nach Berlin gebracht, und es ist Foster perfekt gelungenen, der wilhelminischen Trutzburg jedwede einschüchternde Aura zu nehmen.

Die Kunst im Reichstag

Neben den erwähnten Kunstwerken von Richter und Polke im Foyer des Gebäudes gibt es ca. 30 weitere Arbeiten, die von einer hochkarätigen Kunstkommission ausgewählt wurden und als bedeutende zeitgenössische Sammlung gelten. Die Werke sind zum großen Teil extra für den Standort angefertigt worden und reflektieren auf unterschiedlichste Weise die Geschichte des Bauwerks.

Ein bedeutendes Werk im Inneren des Hauses ist Günther Ueckers Andachtsraum, mit seiner indirekten Lichtführung, einem Granitaltar, eigens entworfenen Bänken und an die Wand gelehnter Tafeln, die, wie üblich bei ihm, mit Nägeln, aber auch mit Farbe, Sand und Asche bearbeitet sind.

Der französische Künstler Christian Boltanski hat im Untergeschoss des Osteingangs das begehbare »Archiv der Deutschen Abgeordneten« entworfen. Durch spärlich beleuchtete Gänge wandelt der Betrachter zwischen unzähligen aufgestapelten und angerosteten Metallkästen, die mit den Namen derjenigen Abgeordneten beschriftet sind, die von 1919 bis heute demokratisch gewählt wurden. Nach Anmeldung führt der Deutsche Bundestag spezielle Führungen zur Kunst im Inneren des Reichstags und in den Nachbargebäuden durch.

Von der Dachterrasse aus ermöglicht der Blick in die Tiefe der zwei Innenhöfe. Im südlichen befinden sich zwei Granitsteinfelder von Ulrich Rückriem, die sich auf das Fugenraster des Innenhofs beziehen. Die »Doppel-Skulptur-Boden-Relief« spielt mit dem Kontrast zwischen spiegelnden, polierten und groben, unbearbeiteten Granitsteinen.

Die spektakulärste Kunstinstallation befindet sich im nördlichen Innenhof. Auch wenn heute buchstäblich »Gras darüber ge-

wachsen« ist, sei an die heftige Diskussion erinnert, die der in den USA lebende deutsche Künstler Hans Haacke mit seinem Schriftzug »Der Deutschen Bevölkerung« im Jahre 2000 ausgelöst hat.

Die beleuchteten Buchstaben, die sich in Größe, Typografie und Gestalt direkt auf die von Peter Behrens entworfenen Giebelinschrift »Dem Deutschen Volke« aus dem Jahre 1916 beziehen, sollen den patriotischen Nationalbegriff hinterfragen und aktualisieren. Der Schriftzug liegt in einem von einem Holzrahmen gefassten Pflanzbeet, dass mit Erde gefüllt wurde, die Abgeordnete in einem kontinuierlichen Prozess aus ihren Heimatwahlkreisen mitbringen und hier verfüllen sollten.

So entsteht ein sich selbst überlassenes Biotop aus deutschen Landen, das von einer Webcam »beobachtet« eine Bestandsaufnahme deutscher Befindlichkeit darstellt und einen Denkprozess auslösen soll. Das lebende Kunstwerk kontrastiert zudem mit der High-Tech-Architektur von Norman Foster und dem steinernen Ambiente des Innenhofs.

Für jeden Besucher von außen sichtbar ist die Lichtstele von Jenny Holzer, die im Eingangsbereich des Nordeingangs steht. Auf allen vier Seiten laufen in einer Endlosschleife Leuchtschriftbänder von über 400 Reden von Reichstags- und Bundestagsabgeordneten aus der Zeit von 1871 bis 1992 ab. Das unablässige Reden, das gesprochene Wort, ist hier in eine dynamische Aufwärtsbewegung transformiert, die einen Grundpfeiler der Demokratie ausmacht: die Redefreiheit.

Foyer des Nordeingangs Reichstagsgebäude mit »Installation für das Reichstagsgebäude« von Jenny Holzer, 1999

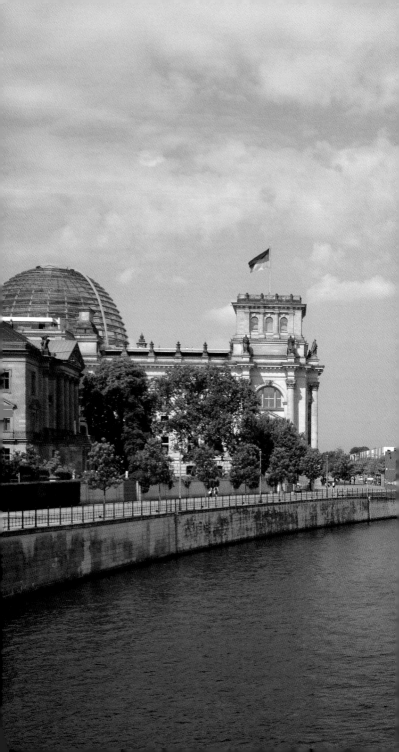

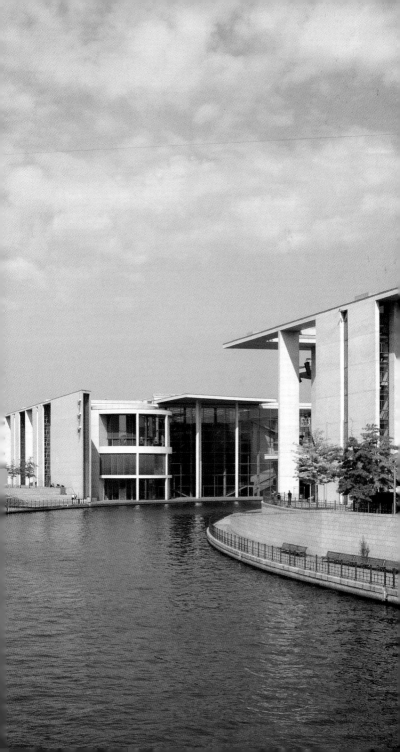

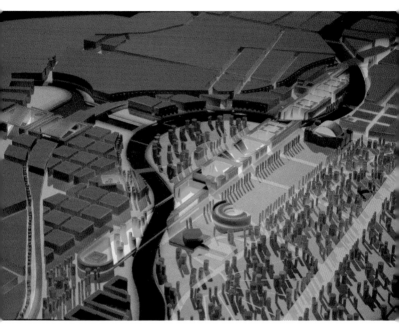

Entwurf des Architektenbüros von Axel Schultes und Charlotte Frank

DAS BAND DES BUNDES

Zeitgleich mit dem Reichstagswettbewerb wurde 1992/93 der größte jemals durchgeführte Wettbewerb für das deutsche Staatswesen durchgeführt. 835 Teilnehmer nahmen an dem städtebaulichen Wettbewerb teil, den die Berliner Architekten Axel Schultes und Charlotte Frank gewannen. Ihre Idee eines »Band des Bundes« war hervorgegangen aus der intensiven Beschäftigung mit dem Standort in dem fünf Jahre früher veranstalteten Wettbewerb für ein Deutsches Historisches Museum am gleichen Ort.

Auf Initiative des Bundeskanzlers Helmut Kohl, der als Historiker ein solches Museum durchsetzen wollte, wurde 1988 ein Architekturwettbewerb veranstaltet, den der Italiener Aldo Rossi mit einem postmodernen Entwurf gewann. Schultes und Frank hatten dort einen viel beachteten dritten Preis errungen, der mit seinen raffinierten Raumkompositionen gegenüber der symbolträchtigen, aber überholten Baukörpercollage Rossis als heimlicher Gewinner galt. Der Entwurf enthielt bereits entscheidende Aspekte, die beim späteren Entwurf des Regierungsbandes wieder auftauchten.

Der Standort und seine Geschichte

Der Spreebogen war seit dem 2. Weltkrieg eine Stadtbrache an der Zonengrenze. Der landschaftliche Reiz des halbkreisförmigen Spreebogens wurde kontrastiert durch Gewerbeflächen, den Mauerstreifen und den weitgehend funktionslosen Solitärbauten der ehemaligen Schweizer Botschaft und des Reichstags. Einzig die hier 1957 errichtete, von dem amerikanischen Architekten Hugh Stubbins entworfene Kongresshalle, sollte in bewusster Sichtweite zur deutsch-deutschen Grenze Modernität und Fortschritt ausstrahlen. Politische Funktionen, die der »schwangeren Auster« zugedacht waren, verschwanden genauso wie die anfänglichen Sitzungen des Bundestages im Reichstag aufgrund massiver Proteste der sowjetischen Besatzer. Berühmt war der Einsatz tief fliegender russischer Düsenjäger, die durch den Lärm ihrer Triebwerke

parlamentarische Sitzungen unmöglich machen sollten. So spielten auf dem Platz der Republik die Berliner Fußball und es wurden Rockkonzerte veranstaltet.

Dass hier mal ein dicht bebautes Wohnviertel – das Alsenviertel – gestanden hatte, ist höchstens noch Historikern bekannt. Die Schweizer Botschaft kündet noch heute als einziger Rest von dem von Juden bewohnten, gutbürgerlichen Viertel am Spreeufer.

Hitler und sein Baumeister Albert Speer wollte hier eine gigantische Halle des Volkes für die Welthauptstadt Germania bauen, die so groß geplant war, dass man den Berliner Fernsehturm bis zur Kugel dort hätte hineinstellen können. Dafür ließ er das Wohnviertel der entrechteten Juden brutal entmieten und die Häuser abreißen. Der Krieg besorgte den Rest, nur die Botschaft überlebte wundersamer Weise die Schreckenszeit.

Nach dem Mauerbau 1961 verfiel das Gebiet in Agonie, erst 1986, zum 750-jährigen Stadtjubiläum, wurde der S-Bahnhof Lehrter Stadtbahnhof saniert und eine neue Büro- und Veranstaltungshalle am Humboldthafen errichtet. Beide wurden wenig später wieder abgerissen, um Platz für den geplanten neuen Hauptbahnhof zu machen. Der Fall der Mauer hatte das stadtgeografisch zentral gelegene Areal wieder in den Mittelpunkt gerückt.

Städtebaulicher Ideenwettbewerb Spreebogen

Bevor Klaus Töpfer das Amt des Bundesbauministers und Umzugsbeauftragten übernahm, sollten viele ehemalige DDR-Gebäude und ehemalige nationalsozialistische Liegenschaften abgerissen werden. Die vormalige Bauministerin Irmgard Schwätzer wollte alle Regierungsfunktionen in Neubauten unterbringen, was sich schon aus finanziellen Erwägungen schnell als illusorisch herausstellte. Einzig das Areal im Spreebogen um den Reichstag herum sollte ein Zentrum des neuen Regierungssitzes sein.

Damit war auch eine deutliche Abgrenzung zu den alten preußischen Machtzentren am Schloss und in der Wilhelmstraße verbunden. Der Reichstag als Sitz des Deutschen Bundestages sollte zudem nicht mehr am Rand der Stadt liegen, sondern mitten im neuen Regierungsviertel stehen.

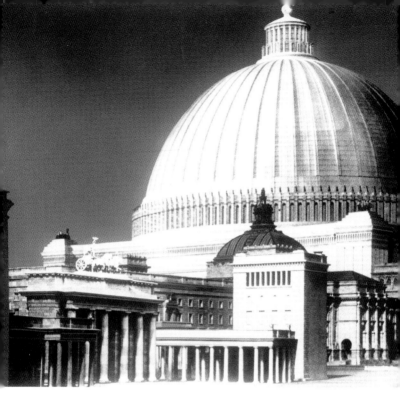

Albert Speer, 1938/39: Modell der geplanten Kongresshalle für Berlin, daneben als Größenvergleich ein Modell des Brandenburger Tores und des Reichstags.

Die 835 Wettbewerbsentwürfe wurden im ehemaligen DDR-Staatsratsgebäude in der alten Mitte Berlins ausgestellt, das damit vom Abrisskandidaten zum beliebten Zentrum verschiedener Hauptstadtaktivitäten wurde. Neben Ausstellungsgebäude, Tagungsort der wichtigen Stadtforen, wurde das 60er-Jahre-Gebäude schließlich als provisorisches Kanzleramt von 1999–2001 von Gerhard Schröder genutzt, bis er das fertiggestellte Kanzleramt im Spreebogen beziehen konnte.

Der Sieger-Entwurf der Berliner Architekten Axel Schultes und Charlotte Frank konnte die Jury überzeugen. Der Vorschlag ein 100 Meter breites und fast einen Kilometer langes Gebäudeband von Ost nach West, dreimal die Spree überquerend, die vormals geteilten Stadthälften verbindend, enthielt eine Symbolkraft, der sich kaum jemand entziehen konnte. Die Idee, das sich Regierung,

Volk und Abgeordnete gleichrangig in einer klar ablesbaren »Gebäude-Spur« wiederfinden konnten und damit ein städtebaulicher Rahmen festgelegt wurde, der dennoch individuelle Einzelentwürfe für die einzelnen Institutionen ermöglichte, ohne die Gesamtidee zu schwächen, kann man schlichtweg als genial bezeichnen. Die gleichzeitige Freistellung von Reichstag als Solitärbau und der Neubau des Bundesrates, der seinerzeit noch gegenüber geplant war, galt sowohl städtebaulich, als auch politisch überzeugend.

Die geistreiche Abwandlung der historischen Reichstagsinschrift »Dem Deutschen Volke« in Schultes Erläuterung in »Dem Deutschen Volke Staat zu zeigen« traf den Zeitgeist. Insbesondere die ihm noch angedichtete Negierung der verhassten Nord-Süd-Achse Albert Speers, die hier im Spreebogen mit seiner megalomanen Halle des Volkes ihren Abschluss finden sollte, gab seiner Ost-West-Spange die letzte Absolution.

Seine geschlossenen Wände sollten den Regierungsbezirk eindeutig abgrenzen und eine klare Kante zum öffentlichen Raum des Platzes der Republik definieren. Das Haus selbst sollte ohne (später doch errichtete) Zäune auskommen und ein unprätentiöses Nebeneinander von Park, Volk und Politik ermöglichen. In Ost-West-Richtung hingegen war ein offener transparenter Weg, zumindest symbolisch angelegt. So geschlossen sich das Ensemble aus gutem Grund an seine Nord- und Südseiten verhielt, so offen und verbindend sollte es im Inneren in Ost-West-Richtung sein.

Natürlich gab es auch Widerstände, die sich vor allem aus den Bonner Politikkreisen meldeten. Der jahrelang gepflegte Konsens, dass Regierungsarchitektur in Deutschland bescheiden und unpathetisch aufzutreten hat, erwies sich als eine unerwartete Hürde. Der im Wettbewerb mit einem 4. Preis ausgezeichnete Entwurf des Stuttgarter Büros Klein und Breucha bediente die Sehnsüchte der Provinz mit einer lockeren Gruppierung von Einzelbauten, wie man es von den Bonner Rheinauen gewohnt war. Wie »Kühe auf der Weide«, spottete Schultes über den unstädtischen Entwurf, der beziehungslose Solitäre im Tiergarten verteilte und nachträglich zum Gegenentwurf des kompakten »Band des Bundes« aufgebaut wurde. Zudem missfiel Helmut Kohl und der herrschenden Politikszene der CDU/CSU die Gleichbehandlung des Kanzleramts gegenüber dem Arbeitsapparat der Abgeordneten. Schultes musste seinen

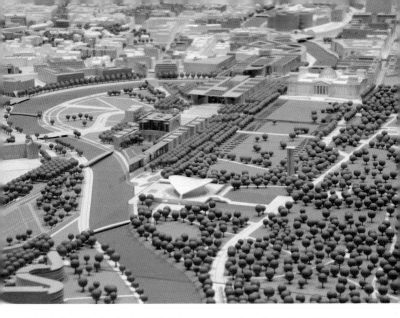

Modell des Band des Bundes im Lichthof der Senatsverwaltung für Stadtentwicklung und Umwelt

Entwurf überarbeiten, das Kanzleramt erhob sich sprichwörtlich in 36 Meter Höhe aus dem Band als erkennbarer Regierungsbau gegenüber der Reichstagskuppel, dessen Planung parallel entstand. Die fast zeitgleich stattfindende Entwicklung des Reichstagswettbewerbs von Fosters »Tankstellendach« zu einer Kuppellösung hatte auch mit dem Entwurf von Schultes und Frank zu tun, dessen benachbartes Band nun dicht am Reichstag vorbei führte und eine umfassende Baldachinlösung, wie von Foster zunächst vorgeschlagen und favorisiert, nicht mehr zuließ.

Dass Schultes' »Band des Bundes« sich letztendlich durchsetzen konnte und als städtebauliches Leitmotiv bis heute gilt, ist einerseits ein Glücksfall, zeigt aber auch gleichzeitig die Tragik der großen Konzepte, die immer Gefahr laufen, fragmentarisch zu bleiben. Das Einsparen des Bundesforums als Ort der Öffentlichkeit inmitten des Bandes ist mehr als nur eine bedauernswerte Lücke im Konzept. Es verkehrt die hoch gelobte Idee sogar ins Gegenteil: Durch Weglassen des Mittelteils des Bandes ist das Bundeskanzleramt ein Solitär geworden, seine Hauptfassade, die ein Ehrenhof sein sollte, ist nun zur Schaufassade geworden, mit Brandwänden an den Seiten. Der Bundestag im Reichstagsgebäude als die wichtigs-

te Institution wurde damit entgegen der ursprünglichen Absicht relativiert und degradiert. Es ist nicht abzustreiten, dass das Bundesforum als Spielfeld für einen Ort der Begegnung, wo sich Politik und Bürger treffen und sich ein Dialog entwickeln kann, nicht Bestandteil des ausgeschriebenen Raumprogramms war. Aber genau dieser Mehrwert, diese einfache, aber überzeugende Idee, Staatsbauten nicht nur als Repräsentations- und Arbeitsobjekte zu verstehen, sondern eine offene Struktur für das Experiment »Politik trifft Bürger« anzubieten, hat den Entwurf der Berliner Architekten aus der Masse der eingereichten Entwürfe herausgehoben.

Das einzig Tröstliche ist, dass dieser freigelassene Bereich irgendwann unter dem Druck der Verdichtung doch noch bebaut werden kann. Ein Jahrzehnt nach Eröffnung des Reichstages ist die Frage, wie man mit dem hohen Besucheraufkommen umgehen soll, immer noch nicht geklärt. Ein Besucherzentrum wird seit Jahren diskutiert, zuletzt sollte es unterirdisch für Unsummen geplant werden. Dabei liegt die Lösung schon vor, man müsste nur zugreifen und das Band des Bundes wenigstens in seiner Mitte vollenden.

Allerdings wären dann wichtige Elemente des Bandes an den Enden der Spur ebenfalls nicht, wie im städtebaulichen Entwurf vorgesehen, realisiert. Zunächst sollten die beiden abschließenden Wände, in deren bandartigen Zwischenraum sich das politische Leben abspielt, mit flankierende Brücken über die Spree geführt werden und die durch den Fluss unterbrochenen Gebäuderiegel bildhaft miteinander verbunden werden. Auch hier hat der Rotstift gewirkt, sodass jeweils nur auf der Nordseite die Brücken realisiert werden konnten. Am westlichen Ende schließt der Kanzlergarten das Naturdenkmal des Robinienwäldchen ein. Das Wäldchen war von der damaligen Berlin-Verantwortlichen des amerikanischen Außenministeriums, Eleanor Dulles (»Mutter Berlin«) als Kulisse und fotogener Hintergrund für die gegenüberliegenden Kongresshalle auf das ansonsten als Güterbahnhof und Zollhof genutzte Gelände gepflanzt worden. In diesen Naturraum war als Abschluss des in einem Halbrund endenden Bandes eine Kanzlervilla gedacht. Weder Helmut Kohl, Gerhard Schröder noch Angela Merkel konnten der Idee, im Band des Bundes privat zu wohnen, etwas abgewinnen, also wurde auch dieser kraftvolle Abschluss fallen gelassen. Heute wird der schöne Garten lediglich

einmal jährlich für ein Kinderfest genutzt, ansonsten ist er ein zusätzlicher Hubschrauberlandeplatz.

Am östlichen Ende hatte Schultes das Band optisch wirksam gleich bis zum Bahnhof Friedrichstraße verlängert und diesen auch noch in seine umschließenden Arme genommen. Das die Realisierungschancen dort gering sein würden, war sicher allen Beteiligten schon zum damaligen Zeitpunkt klar. Der Bund wollte zunächst nur den Mittelteil des Spreebogens bebauen. Erschwerend kam hinzu, dass in der Luisenstraße noch ein bewohnter Plattenbau aus DDR-Zeiten im Weg stand, dessen endgültige Beseitigung noch Jahre in Anspruch nehmen sollte.

Erst 2009 wurde die Art der Bebauung des offenen östliche Endes in einem weiteren Wettbewerb »Luisenblock Ost, Berlin Mitte«, in dem Axel Schultes in die Jury berufen wurde, geklärt. Der erste Preis ging an Kusus und Kusus Architekten, die als ehemalige Mitarbeiter von Stephan Braunfels mit einem ellipsenförmigen Abschluss das dominante Band vollenden konnten und dabei geschickt denkmalgeschützte Lagerhallen, in denen verschiedene Fernsehsender untergekommen waren, mit einbezog. Schultes hatte noch in seinem Entwurf zugunsten der Prägnanz seiner Spur des Bundes den Abriss der alten Bebauung vorgesehen.

Paul-Löbe-Haus (Alsenblock)

Für die Abgeordnetenbüros und Ausschüsse, die im Regierungsband untergebracht werden sollten, wurde 1994 ein weiterer europaweiter Realisierungswettbewerb ausgeschrieben, den der Münchener Architekt Stephan Braunfels gewann. Für Büros, Besucherdienst, Parlamentsbibliothek mit wissenschaftlichen Diensten und 22 Ausschusssälen war ein enormes Raumprogramm zu erarbeiten, das Braunfels mit dem sogenannten Spreesprung löste. Er verteilte ganz im Sinne von Schultes Idee die Baumassen auf beide Seiten des Spreeufers und schuf einen durch zwei mittlere Brückenschienen verbundenen Baukörper. Eine 23 Meter hohe und verschwenderisch großzügige Hallenschlucht zog sich durch das ganze Haus von West nach Ost, während die Nord- und Südseiten sich durch eine Reihung von U-förmigen Höfen zur Umgebung öff-

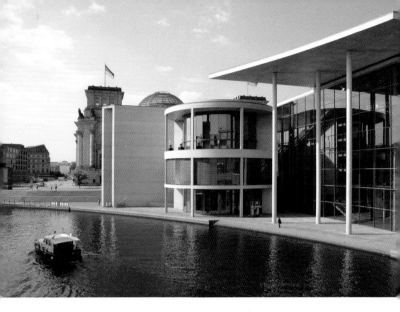

Paul-Löbe-Haus vom gegenüberliegenden Spreeufer aus

neten. Diese »Kammlösung« kam vielen Politikern entgegen, die die verschlossene introvertierte Spange von Schultes als klaustrophobisch empfanden. Obwohl Braunfels sich schon in München mit seiner neuen Pinakothek sehr der Material- und Formenwelt von Axel Schultes Kunstmuseum in Bonn anglich und auch hier die klare Geometrie von Kreis, Quadrat und Rechteck fortschrieb, brach er in Berlin die einengenden Mauern an den Rändern auf und versuchte sein Haus nach Norden und nach Süden zu öffnen.

Braunfels konnte die wesentlichen Teile seines Entwurfes realisieren. An der Spreeseite schuf er imposante Baldachine auf hauchdünnen Stützen, kreierte Freitreppen und Zylinderformen, die hier im Zusammenspiel mit Uferwegen, Fluss und Brücke die heute vielleicht imposanteste Schauseite des neuen Regierungsviertels darstellen.

Auf dem linken Spreeufer entstand das Paul-Löbe-Haus auf dem Gelände des verschwundenen Alsenviertels. Benannt nach dem letzten demokratischen Reichstagspräsidenten der Weimarer Republik.

Im Grundriss zeigt sich wieder die prägnante Geometrie, die aus Zylindern und den langen Kämmen der Büroflügel besteht. Die acht prägenden Zylinder enthalten die wichtigen Ausschusssäle, in

der Regel drei übereinander, die hier auch erstmalig mit Tribünen für Besucher ausgestattet sind. Von außen einsehbar und gut belichtet, vermitteln sie den Eindruck einer Arbeitsmaschine, einem »Motor der Republik«. Vom Paul-Löbe-Haus kann man über die hoch angebrachte Verbindungsbrücke in den andere Hälfte des Bundestagsgebäudes, das Marie-Elisabeth-Lüders-Haus, wechseln. Ein Fußgängertunnel ermöglicht es, in den Reichstag und das Jakob-Kaiser-Haus zu gelangen. Zusätzlich ist der gesamte Komplex mit befahrbaren Tunneln verbunden, die gegenüber vom Jakob-Kaiser-Haus unter der Spree entlang vor allem der technischen Ver- und Entsorgung dienen, ohne das es im überirdischen Bereich stört oder überhaupt bemerkt wird.

Die 200 Meter lange und 23 Meter hohe Halle im Inneren des Paul-Löbe-Hauses ist sicher einer der beeindruckendsten Innenräume, die das Regierungsviertel zu bieten hat. Sie wird durch die Sichtbetonzylinder bestimmt, Fußgängerbrücken und gläserne Aufzüge gliedern den imposanten Raum, der als Foyer, Warte-, Veranstaltungs- und Ausstellungsraum genutzt wird.

Annähernd 1000 Büros flankieren die insgesamt acht Höfe, die von den verglasten Ausschusszylindern dominiert werden und durch die Glasscheiben auch einen Einblick in die Arbeit der wichtigsten Institution zulassen. In den Ausschüssen wird die wichtige politische Vorarbeit geleistet, oft fallen die wichtigen Entscheidungen bereits hier, bevor sie im Plenum diskutiert und verabschiedet werden.

Die Einsehbarkeit der Büros, die sich in den Höfen gegenüber liegen, schien insbesondere am Anfang für die Abgeordneten ungewohnt. Im Langen Eugen war man in den geschlossenen Räumen eines Hochhauses mit Blick nach draußen untergebracht. Im Paul-Löbe-Haus gibt es zwar auch die diagonalen Durchsichten in den Tiergarten, auf den Spreeraum oder auf den Reichstag, aber selbst der Beobachtung durch Kollegen und Angestellte ausgesetzt zu sein, war für viele Abgeordnete befremdend. Darum ist oft der Sonnenschutz an vielen Büros heruntergelassen, auch bei schlechtem Wetter.

Die extra entworfenen Büromöbel aus rötlichem Holz stehen in angenehmem Kontrast zu dem ansonsten vorherrschenden sachlichen kühlen Ambiente aus Beton, Stahl und Glas.

Der Haupteingang liegt auf der dem Kanzleramt zugewandten Seite. Was an der Spreeseite eindrucksvoll daherkommt, ist hier, wie der Architekturkritiker Falk Jaeger schrieb, eher kraftlos und langweilig geraten. Eine riesige Glasscheibe hinter der bei entsprechender Sonneneinstrahlung zwei unbenutzte Treppen zu sehen sind. Mit dem über die ganze Straßenbreite vorkragenden Vordach auf ungewohnt dünnen Betonstützen verströmt das Gebäude den Charme einer Mega-Tankstelle. Hier parken Autos; Busse und Besuchergruppen drängeln sich. Der Haupteingang zum Gebäude ist schlicht, der Blick in die Halle durch Pförtnerlogen und Schleusen verstellt. Da helfen auch die großen farbigen Rauten des US-amerikanischen Malers und Bildhauers Ellsworth Kelly »Diamond Shapes« an den inneren Betonwänden wenig.

Da im Paul-Löbe-Haus auch der Besucherdienst, also die Öffentlichkeitsarbeit untergebracht ist, werden hier viele Besuchergruppen empfangen, die das Gebäude im Rahmen von Führungen auch von Innen erleben können. Hat man die Kontrolle einmal hinter sich, versöhnt das Raumerlebnis im Inneren. Der Blick durch die Halle über die Spree hinweg bis zum Marie-Elisabeth-Lüders-Haus ist atemberaubend. Der Weg hinauf zu den eleganten Galerien oder durch die Halle ist ein imposantes Raumerlebnis. Wenn sich dann noch die Spreeschiffe scheinbar mitten durch das Gebäude schieben und die Jogger durch die große Glasscheiben grüßen, vollendet sich hier das Bild einer gelassen-sympathischen Politikmaschine.

Die anfängliche Sorge, dass hier aus Sicherheitsgründen kein öffentlicher Spreeuferweg möglich sei, hat sich zum Glück verflüchtigt. Eine der besonders gelungenen Seiten des Regierungsviertels zeigt sich hier vor allem durch das selbstverständliche Nebeneinander von unzähligen Ausflugsschiffen, Joggern, Radlern und Spaziergängern, Einheimischen und Touristen. Man kann auf den Stufen sitzen und die Füße ins Wasser strecken, direkt vor der Abgeordneten-Kantine. Durch die 23 Meter hohe Glasscheibe des Hauses bietet sich ein spektakulärer Blick in die große Halle bis hin zum Bundeskanzleramt und von dort – dem Konzept der inneren Ost-West-Straße folgend – hindurch zum Kanzlergarten. An keiner anderen Stelle kann man den Politikern so nahe kommen, wenn auch, durch Glas getrennt, eine kühle Distanz gewahrt bleibt.

Kunst am Paul-Löbe-Haus

Auf dem spiegelglatten Natursteinboden aus Dolomit ist ein Kunstwerk von Joseph Kosuth eingelassen: Große metallene Schriftbänder laden die Vorbeigehenden ein, ihren Sinn zu ergründen. In gegenläufiger Richtung bewegen sich zwei Sätze von Thomas Mann und Ricarda Huch. Sie inspirieren den Betrachter mit der Frage »Was war also das Leben?« und regen inmitten der Hektik des parlamentarischen Alltags zu Nachdenklichkeit und Besonnenheit an.

Tritt man ein paar Schritte zurück, spiegelt sich die Wasseroberfläche plötzlich auf dem Hallenboden und scheint sie zur Schwimmhalle zu machen. Ein magischer Moment, in der die harte Realität der Betonarchitektur mit dem bewegten Wasser der Spree verschmilzt

Von hier aus kann man an der gerasterten Beton-Glas-Decke durchhängende farbige Leuchtstoffröhren des französischen Lichtkünstlers François Morellet sehen: »Haute et Basse Tension«. Die Leuchtstoffröhren nehmen die Rundungen der Regierungsbauten auf und bilden einen »weichen« Kontrapunkt zu den »harten« Formen des Gebäudes. Der Architekt, Stephan Braunfels, war übrigens mit dieser Kunstinstallation überhaupt nicht einverstanden.

An der Ostfassade des Paul-Löbe-Hauses befinden sich eine zweiteilige zehn Meter hohe Neonlicht-Skulptur von Neo Rauch, »Mann auf der Leiter«, die schon von weither sichtbar ist. Durch Spiegelung verunklären sie die Tatsache, dass es sich um zwei verschieden Figuren handelt, die eine ist im Inneren, die andere an der Außenwand angebracht. Die Rätselhaftigkeit ihres Handelns lässt absichtsvoll viele Sichtweisen zu: geschäftiges Arbeiten in handwerklichem Kontext, freundliches Winken über den Fluss hinweg, das Greifen nach einer nicht sichtbaren Frucht in einer Baumkrone. Neo Rauch hat in dieser Arbeit sicherlich die besondere Nähe zur ehemaligen Grenze erspürt und mit den Männern auf ihren Leitern eine surreale Leuchtskulptur erschaffen, die mit ihrem Winken eben auch an die Momente erinnert, in denen sich Menschen nur von Aussichtsplattformen oder Hausdächern über die Grenze hinweg grüßen konnten.

Der Mann auf der Leiter ist an dem äußeren, aus dem Gebäude heraus gelösten Zylinder befestigt, der den Ausschusssaal der Europäischen Union beherbergt. Als wichtigster Ausschuss, der als

Neo Rauchs Neonlichtskulpturen »Mann auf der Leiter«, 2001

einziger sogar unabhängig vom Plenum Beschlüsse fassen kann, ist er in der obersten Ebene des größten Zylinders untergebracht und steht mit den beiden Restaurants unter sich besonders exponiert am Wasser. Vom Uferweg aus kann man durch die verglaste Fassade des Restaurants den Abgeordneten nicht nur auf den Teller schauen, sondern auch das verspielte Interieur des von dem kubanischen Künstler Jorge Pardo gestalteten Restaurants betrachten: Bunte Kugellampen, runde Tische und Stühle mit farbigen Einlegearbeiten und ein grünweiß schimmernder Terrazzofußboden sind zu einer heiteren Farbinstallation zusammengefügt.

Die jeweils vier offenen, um ein Geschoss vertieften, Höfe auf jeder Flanke des Paul-Löbe-Hauses wurden von der Münchener Landschaftsarchitektin Adelheid Schönborn meist mit geschnitten Heckenskulpturen und Kiesfeldern gestaltet. In den nördlichen, der Spree zugewandten Höfen sind zwei Arbeiten besonders herauszuheben. Im ersten Hof liegen in einem Rasenteppich eingelegte kreisrunde Betonscheiben mit eingemeißelten Geschichtsdaten: Jörg Herolds »Lichtschleife mit Datumsgrenze«. Ein an der Dachkonstruktion befestigter Spiegel lenkt den Sonnenstrahl auf jeweils ein Datumsplättchen in dem grünen Beet. Jedes Datum steht für ein geschichtliches Ereignis, wobei scheinbar unbedeutende Begebenheiten und wichtigen historischen Ereignissen nebeneinander stehen. Auf der zugehörigen Website: www.Bundestag.de / Bau und Kunst / Kunstwerke sind alle »Ereignisfelder« mit Inhalten und Kommentaren hinterlegt, die dem jeweiligen Datum zugeordnet sind.

Im benachbarten Hof hat das provokante, aus einem Kunstwettbewerb hervorgegangene Werk von Franka Hörnschemeyer »BDF – bündig fluchtend dicht« die Gemüter der Politiker erhitzt. Statt auf Grünflächen blicken die Anrainer auf eine »Baustelle«. Die aus ausgebleichten Schalungselementen bestehende begehbare Rauminstallation lässt vielfältige Assoziationen zu. Das Labyrinth oder die kleine Stadt mit Räumen, Plätzen und Gassen ist eine Metapher für politische Wege und Irrwege, Sackgassen, Fehlentscheidungen, Versteckspiele … Auch die geografische Nähe zur ehemaligen Staatsgrenze mit der Berliner Mauer und ihren Sicherungsanlagen spielt eine Rolle: Kunst im besten Sinne, die einen nicht in Ruhe lässt, nicht schön im klassischen Sinne daherkommt, sondern Fragen stellt, Erinnerungen und Assoziationen erzwingt.

Marie-Elisabeth-Lüders-Haus (Dorotheenblöcke) mit Kunstgalerie

Das nach der liberalen Politikerin und Alterspräsidentin des Deutschen Bundestags Marie Elisabeth Lüders benannte Haus ist der auf der östlichen Spreeseite gelegenen Schwesterbau des Paul-Löbe-Haus und ebenfalls von Stephan Braunfels entworfen. Eine Doppelbrücke verdeutlicht, dass es sich um ein Gebäude handelt, welches die Spree in seine Mitte nimmt. Auch hier öffnet sich der Bau formal mit seinem Vordach, den bleistiftdünnen Stützen und einer gigantisch großen zusätzlichen Freitreppe zum Wasser und bietet ein einzigartiges Bild der neuen Regierungsarchitektur. Es beinhaltet die parlamentarische Bibliothek, die wissenschaftlichen Dienste, Pressedokumentation, Poststelle, Fahrdienst und einen großen Anhörungssaal, der sich zur Spree mit einem kreisrunden Monumentalfenster öffnet, wie man es von Louis Kahn kennt. Hier tagen in der Regel die Untersuchungsausschüsse. Im Inneren ist die Bibliotheksrotunde hinter der 22 Meter hohen Glasfassade zu erkennen, dahinter wird die zentrale, natürlich belichtete, längsorientierte Halle mit der Kassettendecke fortgeführt. Auch hier hängt ein allerdings in schwarz und weiß gehaltenes, in minimalistischer Über-Kreuz-Hängung präsentiertes Lichtband von François Morellet, das das Thema »Grenzüberwindung« jenseits der Spree weiterführt.

Das Haus enthält auch den sogenannten Kunst-Raum des Deutschen Bundestages, ein der Öffentlichkeit zugänglicher Ausstellungsraum für zeitgenössische Kunst und einen Raum mit originalen Mauerresten, denn hier verlief die Grenze zwischen Ost und West. Auf der Terrasse hoch oben am Ende der »Spanischen Treppe« hätte sich Stephan Braunfels ein öffentliches Café gewünscht, wodurch dem ansonsten sinnlosen Aufgang ein krönender Höhepunkt beschert worden wäre. Heute wird sie von wenigen Besuchern als Fotopoint und gelegentlich von Journalisten für exponierte Talkshows mit der Bundeskanzlerin genutzt, weil sich von hier das imposanteste, öffentlich zugängliche Panorama bietet.

An diesem Ort wurde die Skulptur »Bronzereiter« von Marino Marini aus dem Jahr 1969 aufgestellt, die einen stürzenden Reiter und ein sich aufbäumendes Pferd darstellt. Das Werk spielt auf die Inhumanität und die Katastrophen unseres Zeitalters an.

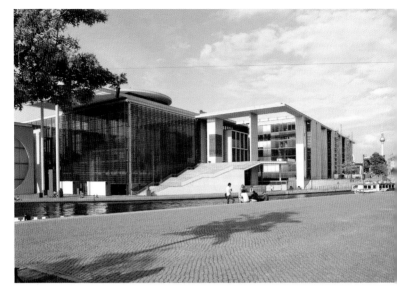

Außenansicht mit Freitreppe und Spreeuferwegen

Eine gekrümmte Betonplatte von 8 × 8 Meter befindet sich im Inneren des Gebäudes an der Wand der Bibliotheksrotunde. Das mit einer Eisenpigment-Wachs-Mischung beschichte Relief stammt von der Künstlerin Julia Mangold. Diese Betonplatte nimmt Bezug auf ein ebenso groß dimensioniertes Quadrat, das um die südliche und westliche Wand am Außenbau geklappt ist. Julia Mangold erinnert mit dieser Arbeit an den Entstehungsprozess von Architektur und nutzt Spuren wie Schalungsanker oder Farbvariationen des Betons als eigene ästhetische Komponente.

Dani Karavan, »Grundgesetz 49«, 2002

Jakob-Kaiser-Haus

Das dritte und größte neugebaute Parlamentsgebäude ist das nach dem Widerstandskämpfer und späterem CDU-Politiker Jakob Kaiser benannt. Es liegt nicht im Band des Bundes, sondern schließt sich an die Bauten des Pariser Platzes an, bildet eine Straßenkante zur Wilhelmstraße und eine Uferkante zur Spree östlich vom Reichstagsgebäude, mit dem es durch einen unterirdischen Tunnel verbunden ist. Fünf verschiedene Architekturbüros haben an dem Riesenbau mitgewirkt.

Hier haben die Fraktionen der Parteien ihre Büros. Das Haus besteht aus acht Gebäuden mit insgesamt dreizehn Höfen, von denen sich einige zur Spree öffnen, andere nur intern liegen. Es wird durch die öffentliche Dorotheenstraße in zwei Hälften geteilt, die durch zwei Fußgängerbrücken im fünften Stock verbunden werden.

Eingebunden sind auch einige historische Häuser, das exponierteste ist das ehemalige Reichstagspräsidentenpalais von Paul Wallot. Der Bonner Architekt Thomas van den Valentyn hat es für die Parlamentarische Gesellschaft umgebaut, es ist eine Art Club, in dem die Politiker unter sich bleiben und unbeobachtet von der Öffentlichkeit und der Presse Informationen austauschen können.

Die 1745 weiteren Büros zeigen die Handschriften der beteiligten Teams von Gerkan, Marg und Partner, Peter Schweger aus Hamburg, Busmann und Haberer aus Köln und dem niederländischen Büro De Architekten Cie.

Im Inneren ziehen sich zwei lange »Straßen« mit atemberaubenden Ausblicken durch die Gebäude und verbinden die durch »Stadtfugen« sehr unterschiedlich gestalteten Häuser.

Aus der bemerkenswerten Kunstsammlung, die im Jakob-Kaiser-Haus präsentiert wird, sind die vier beweglichen Achter-Ruderboote in den Farben schwarz, rot, gelb und blau »auf und ab und unterwegs« von Christiane Möbus hervorzuheben, die in der Halle des Hauses 1 installiert sind und die Prinzipien von Hochleistung, Wettkampf und Fairness vermitteln sollen.

Ein für jeden Besucher erlebbares Kunstwerk befindet sich vor dem mit blau-grünlichen Glaselementen verkleideten Gebäudeteil von Busmann und Haberer. Dani Karavans Boden- und Grasrelief

mit dem Namen »Grundgesetz 49« von 2002 ist in Zusammenarbeit mit dem Landschaftsarchitekturbüro WES & Partner geschaffen. Der israelische Künstler hat auf neunzehn Glasscheiben von etwa drei Meter Höhe jeweils einen Grundrechtsartikel mit Laser eingraviert. Für den Fußgänger auf Augenhöhe gut lesbar vor dem Haus der Fraktionen schwebend, gewinnt die Installation eine persönlich Komponente, die zum einen die Sprache als Grundlage des Gesetzes thematisiert, zum anderen die historische Dimension des originalen Wortlautes von 1949 aufgreift und damit an den Beginn des deutschen Parlamentarismus erinnert.

Jakob-Kaiser-Haus, Bauteil von Busmann und Haberer Architekten

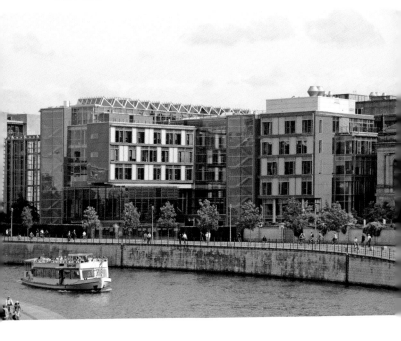

Das Bundeskanzleramt

Auswärtige Besucher sind belustigt über die Spitznamen, die die Berliner ihren Gebäuden geben. Ob von der betulichen Lokalpresse kolportiert, von mürrischen Taxifahrern kreiert oder von den Damen am Grill erfunden, es lässt sich gemeinhin nicht genau ermitteln, woher die für Berliner Ohren abgegriffenen Kalauer »Schwangere Auster« für die ehemalige Kongresshalle, »Goldelse« für die Victoria auf der Siegessäule und »Lippenstift mit Puderdose« für Egon Eiermanns Kirchenneubau der Kaiser-Wilhelm-Gedächtniskirche tatsächlich stammen. Im neuen Regierungsviertel tat sich Volkes Stimme schwer mit den sperrigen Ensembles aus Betonscheiben mit Quadraten und Kreisen. Neben der »Beamtenlaufbahn« genannten Verbindungsbrücke zwischen Paul-Löbe- und Marie-Elisabeth-Lüders-Haus steht lediglich das Bundeskanzleramt mit seinem halbrunden Monumentalfenstern als »Kohlosseum« oder »[Elefanten-]Waschmaschine« in den Witzbüchern der Stadtbilderklärer. Dabei träfe das respektlose Bild noch viel eher auf den vorherigen Entwurf zu, der in der langen Entwicklungsgeschichte vom Band des Bundes zum realisierten Kanzleramt mit einem echten Kreis im Quadrat daher kam.

Der Realisierungswettbewerb

Für das Wettbewerbsverfahren, an dem sich 42 ausgewählte Teilnehmer beteiligten, hatten sich zu Beginn 240 Architekturbüros mit eingereichten Entwürfen beworben. Die Jury konnte sich, wie schon beim Reichstagswettbewerb nicht für einen eindeutigen Sieger entscheiden, sondern prämierte nach langen Beratungen zwei erste Preise:

Zum einen, wenig überraschend, Axel Schultes und Charlotte Frank, die ihre städtebauliche Idee nun auch im Detail weiterentwickelt hatten, und völlig unerwartet, ein junges Ostberliner Büro, Krüger Schuberth Vandreike, mit einem klassisch anmutenden Entwurf der an Schinkels Altem Museum orientiert, mit langen Säulenreihen und Hofanlagen die eher konservativeren Juroren überzeugt hatte. Nun sollte der Kanzler entscheiden, der nach einer angeforderten Überarbeitung der beiden Siegerentwürfe sechs Monate später das Büro von Axel Schultes beauftragte. Entgegen

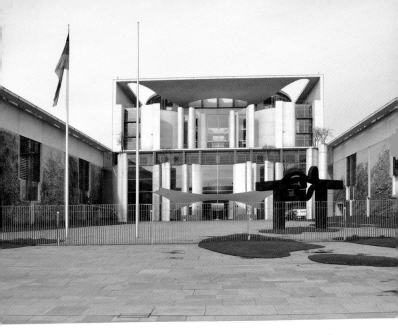

Das Bundeskanzleramt mit Skulptur »Berlin« von Eduardo Chillida aus dem Jahr 2000

vielen kolportierten Gerüchten hat sich Helmut Kohl sehr sorgfältig beraten lassen. Nicht nur sein persönlicher Freund, der österreichische Architekt Gustav Peichl, auch die ehemalige Präsidentin der Bundesbaudirektion Barbara Jakubeit, die später Senatsbaudirektorin in Berlin werden sollte, und der einzige Architekt im Deutschen Bundestag und Mitglied der Baukommission beim Hauptstadtwettbewerb, Peter Conradi, spielten dabei eine große Rolle.

Das Gebäude

Das heutige Bundeskanzleramt, so wie es jetzt im Spreebogen steht ist das Ergebnis eines langen Prozesses vom sehr differenzierten Raumgefüge des Wettbewerbsentwurfs bis hin zum monumentalen Bau mit den großen halbrunden Fenstern an den Seiten und der in merkwürdige Stützen und Säulenfragmenten aufgelösten Ost- und Westfassaden. Wesentlicher Unterschied zum Anfangsentwurf ist seine schiere Größe. Im Gegensatz zum dienenden, in ein kontinuierliches Band integriertem, von anderen Nutzungen kaum unterscheidbaren Raumgefüge aus Würfeln, Trep-

pen und Diagonalen aus dem ersten Stadium hat sich der Bau in einen klaren kubischen Baukörper von stattlichen 36 Metern Höhe entwickelt, der beidseitig flankiert wird von achtzehn Meter hohen sägezahnartigen Bürostreifen. Der aus dem Band herauswachsende Leitungsbau war dann doch eine Folge des von Helmut Kohl beharrlich verfolgten Wunsches, sich buchstäblich von den übrigen parlamentarischen Institutionen wie Abgeordnetenbüros, Ausschüsse und Bibliothek abzuheben. Das Kanzleramt geriet dabei fast unbemerkt zu einem ungewohnt hierarchisch organisierten Haus: In der Mitte und vor allem oben im »Leitungsbau« die Kabinettssäle, die Büros des Kanzlers und seiner Mitarbeiter mit Fernblick über den Tiergarten, und in den unteren Etagen der Ameisenstaat der 300 Mitarbeiter mit Blick in die Wintergärten, auf den Reichstag, die Spree oder in den Tiergarten. Interessant ist dabei aber schon, dass die als »Bundessparkasse« verspottete Arbeitsmaschine des Bundeskanzleramts in Bonn das genaue Gegenteil ausgedrückt hatte. Weite Arbeitsebenen, in denen der Bundeskanzler zwar auch einen eigenen Trakt bekam, bestimmten den mehr flachen als hohen Bau. Die Büros des Kanzlers waren eingebettet in eine flexible Struktur, die das Miteinander und das Bilden unterschiedlich großer Arbeitsgruppen ermöglichen sollte. Die Struktur stand für ein modernes Staatswesen ohne die übliche Hierarchie. Auch der Name der Architekten »Planungsgruppe Stieldorf« drückte dieses Bemühen aus, jedweden Personenkult und Überhöhung einzelner zu vermeiden. Ein Mitglied der Bonner Planungsgruppe, Georg Pollich, wurde übrigens auch in die Jury des Berliner Realisierungswettbewerbs berufen.

Das Kanzleramt an der Spree markiert daher einen deutlichen Paradigmenwechsel. Nicht mehr Bescheidenheit bis zur Unauffälligkeit, sondern Selbstbewusstsein und Pathos drückt der mächtige Regierungsbau aus. Achtmal so groß wie das Weiße Haus in Washington grenzt es sich nach Norden und Süden, dem städtebaulichen Konzept geschuldet, mit Mauern zum öffentlichen Raum ab. Die Architekten wollten damit auch Zäune vermeiden und das Gebäude selbst als klare Abgrenzung zum öffentlichen Raum ausbilden. So geschlossen es sich zum Tiergarten und zum Spreebogen gibt, so transparent zeigt es sich in Ost-West-Richtung. Eine symbolische innere Straße zieht sich durch das Gebäude und sollte

sich in den Nachbarhäusern entsprechend fortsetzen. Steht man vor dem Haus oder am Ufer der Spree am Kanzlergarten kann man durch das Gebäude hindurchschauen. Das eigentliche Wesen des Bundeskanzleramts erschließt sich dem Besucher allerdings nur, wenn man es von innen gesehen hat.

Opulente Treppenanlagen, gekrümmte Raumscheiben, Balkone und Galerien erzeugen vor allem im mittleren Leitungsgebäude eine lichtdurchflutete Raumverschwendung par excellence. Die »umbaute Luft« setzt sich aus schlanken Säulen, dünnen Dächern und gekurvten Wänden zusammen, in weißem Beton geplant und zuletzt, sehr zum Verdruss der Architekten, mit weißer Farbe »übertüncht«.

Die 300 Büros in den seitlichen Flügeln sind angenehm sachlich in warmen Buchenholztönen gehalten und mit raumhohen Fenstern versehen. Erschlossen werden sie durch lange, helle galerienartige Korridore mit vielen Ausblicken in die unterschiedlichen Räume, Höfe und Wintergärten. Am Ende des südlichen Seitenflügels liegt die Kantine mit Terrassen zur Spree. Hier tauchen wieder die Markenzeichen des Architektenbüros auf: schlanke Stützen mit den Luftkapitellen, wie man sie schon vom Bonner Kunstmuseum kennt. An den Stellen, wo eigentlich die Kraftübertragung das dickste Material erfordert, wo Dach und Stütze mit einander kraftschlüssig verbunden sind, ist das Dach perforiert, es fällt Tageslicht an den Säulen herab. Die Kraftübertragung funktioniert hier über schmale, kreuzförmige, stark mit Stahl bewehrte Träger, die die Decke mit der Stütze horizontal verbinden, ein kleines technisches Meisterwerk mit großer Wirkung. Vom Boot aus hat man die vielleicht schönste Sicht auf das Kanzleramt, denn die Rückseite zum Fluss und zum Garten hin ist für viel die schönste Schauseite des Bundeskanzleramtes. Ein guter Blick bietet sich vom gegenüber liegenden ehemaligen Zollpackhof, wo heute ein Restaurant und ein Biergarten zum Verweilen einladen.

Der durch eine befahrbare Brücke mit dem Kanzleramt verbundene Kanzlergarten dient heute nur als Hubschrauberlandeplatz und wird nur am Tag der offenen Tür genutzt. Da hier keine Kanzlerwohnung mehr benötigt wurde, fehlt ihm ein bauliches Volumen und lässt das »Band des Bundes« hier unspektakulär ausklingen. Von außen ist die mittlerweile komplett überwachsene Mauer mit dem abschließenden halbrund zwar deutlich spürbar, aber als

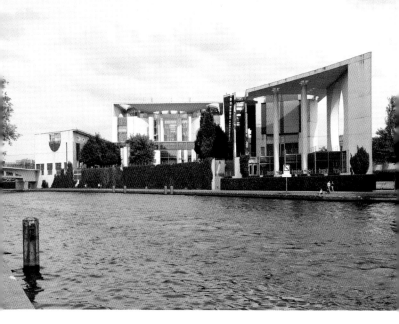

Das Bundeskanzleramt, Gartenseite vom gegenüber liegenden Spreeufer aus

erfahrbarer Raum ist der schöne Garten auf der Seite des Moabiter Werders verloren.

Die Hauptseite des Bundeskanzleramtes ist zum Ehrenhof, dem nicht gebauten Bürgerforum ausgerichtet. Hier zeigt sich das 36 Meter hohe Leitungsgebäude von seiner eindrucksvollsten Seite. Wie scheinbar zufällig offen stehende gewaltige Tore stehen abgerundete Stelen aus Weißbeton vor der eigentlichen Fassade und sollen den Eindruck eines offenen Hauses verstärken. Auf den Stelen stehen Bäume, Felsenbirnen, die den Naturraum des Tiergartens optisch in den Hof »hinein ziehen« sollen. Der vorgelagerte Zaun, der auch noch weiträumig das Gebäude absperrt, verhindert allerdings weitgehend die Verschmelzung von Innen- und Außenraum. Die raumabschließende Fassade, die in unseren Breitengraden als thermische Hülle unabdingbar ist, versuchen die Architekten so unsichtbar wie möglich zu machen. Eine eindeutige Grenze zwischen Innen und Außen ist gar nicht auszumachen. Sie »verschwimmt« in eine Übergangszone, die den offiziellen Besucher möglichst unmerklich in das Haus leiten möchte. Die Vorbilder sind hier leicht auszumachen: Le Corbusier hat bei seinen Regierungsbauten in Chandigarh/Indien dieses Spiel mit Stütze,

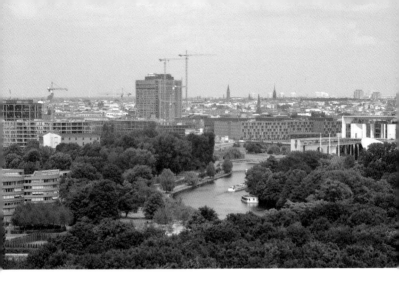

Regierungsbauten und ihr Areal

Scheibe, Wand und Dach umgesetzt, wobei ihm die klimatischen Bedingungen dort natürlich sehr geholfen haben, braucht man dort ja tatsächlich keine thermischen Trennungen zwischen Innen und Außen. Es gibt neben den Anleihen aus der Formensprache des von Schultes hochverehrten amerikanischen Architekten Louis Kahn noch eine weitere Referenz aus der Baugeschichte. Es ist der persische Torpalast von Isfahan, der die Planer mit seinem Kontrast von offenen und geschlossenen Fassaden inspirierte.

Die Formenvielfalt von Schultes und Frank lässt sich aber nicht mit dem genannten Zitaten erklären, sie schöpfen aus dem Fundus der Baugeschichte, um elementare Bauteile in einen zeitgenössischen Zusammenhang zu stellen. Der große Raum in der Hagia Sophia in Istanbul, der Stützenwald in der Moschee von Córdoba, die Stufenbrunnen in Indien und die Wände der Villa Adriana in Rom sind virtuos abgewandelt, in einen neuen Zusammenhang gestellt, im Bundeskanzleramt verarbeitet.

Eine auffallende Spezialität des Architekten Axel Schultes ist die obsessive Verwendung einer einzigen Farbe, die für alle technischen Bauteile, wie Fassadenstützen, Türen, Geländer, Möbel und sämtliche Einbauteile, aber auch für die Fußböden verwendet wird:

Ein Türkisgrün, das sogenannte »Porschegrün«, das der Architekt als Metalliclackierung bei der kultigen Automarke in den 60er-Jahren gefunden hat. Die Begründung ist einfach:

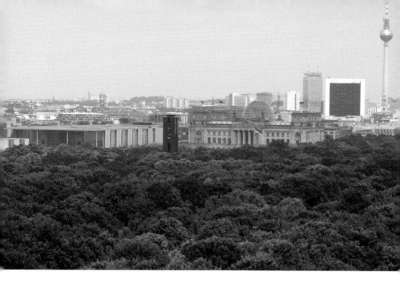

Es ähnelt der natürlichen Farbe von Glas und geht so eine unauffällige Verbindung mit den Fensterelementen ein. Die Architekten möchten das elementare Raumerlebnis, das im Wesentlichen durch Wände, Böden und Decken gebildet wird, nicht durch kleinteilige und verschiedenfarbige Details gestört wissen.

Die Gebäudefigur schafft einen »Cour d'honneur«, einen Ehrenhof, wie wir ihn aus der Barockzeit kennen. Schlössern vorgelagert bildet er eine Bühne für Empfänge und Paraden.

Die Mitte eines Ehrenhofs ist häufig durch einen Brunnen oder eine Skulptur pointiert. Im Hof des Kanzleramtes steht jedoch asymmetrisch positioniert eine 85 Tonnen schwere Eisenskulptur des baskischen Künstlers Eduardo Chillida aus dem Jahr 2000. In Analogie zu Bonn, wo sich die Plastik von Henry Moore vor dem Kanzleramt zum Wahrzeichen entwickelt hatte, wünschte sich Kanzler Gerhard Schröder auch für Berlin ein signifikantes Kunstwerk. Eduardo Chillida (1924–2002) wurde damit beauftragt und schuf für den Ehrenhof die zweiteilige Skulptur »Berlin«, die vielfältige Assoziationen wie »auseinandergerissenes Kabel«, »Bewegung aufeinander zu« oder »distanzierte Umarmung« weckt, und als Sinnbild für die deutsche Teilung und Wiedervereinigung verstanden werden kann.

Das bewegte skulpturale Zusammenspiel von Gebäude, Hof und Kunstwerk ist zum neuen Markenzeichen der deutschen Regierung geworden und bietet den Pressefotografen ein eindrucks-

volles Bild, weit mehr als es einfahrende schwarze Limousinen, aus den Politiker aussteigen, in Bonn bieten konnten. Neben diesem repräsentativem Hof gibt es an der Nordseite noch den ganz normalen »Arbeitseingang« für die alltägliche Benutzung.

Am Eindrucksvollsten lässt sich der Weg in das Gebäude erklären, wenn man die Position eines Staatsgastes einnimmt, der diese »Bühne der Macht« betritt. Ganz für die politischen Rituale der Staatsempfänge ausgerichtet, gibt es für die Fahrzeugkolonnen eine Einfahrt auf der nördlichen Seite, damit die Fahrzeuge genügend Platz zur Verfügung haben. Vor der beeindruckenden Eingangsfront ist dann ein Empfang der Staatsgäste auf Augenhöhe möglich. Keine sichtbare Treppe suggeriert eine Hierarchie, die Bundeskanzlerin oder der Bundeskanzler begrüßt die Gäste, ohne Stufen hinabzulaufen und den Staatsgast hinaufsteigen zu lassen. Überdacht von einer eleganten Zeltkonstruktion geschützt, werden die Gäste in das Innere des Hauses geleitet.

Hier erst leiten zwei großzügige Treppen in das obere Foyer, unter einer geschwungenen Decke, durch eine Lichtfuge von der Wand getrennt, bewegt man sich nach oben, vorbei an einer runden Wand, die den zentralen internationalen Konferenzraum begrenzt, der kreisrund in der Mitte des Gebäudes platziert ist. Die Wandteile sind vom Düsseldorfer Künstler Markus Lüpertz farbig gestaltet und sollen Tugenden wie Klugheit, Gerechtigkeit, Tapferkeit, Maß, Weisheit und Stärke ausdrücken. Ebenfalls von Lüpertz stammt die im Eingangsbereich stehende Skulptur »Die Philosophin« als Inbegriff des nachdenklichen Menschen. Das obere Foyer orientiert sich zum Garten, hier werden Presseerklärungen abgegeben und Versammlungen abgehalten. Die Ebenen des mittleren Leitungsbaus sind gekennzeichnet durch noch mehr Licht und Offenheit, eine aus Kreissegmenten bestehende Treppenskulptur, wie man sie auch schon aus dem Bonner Kunstmuseum kennt, bildet das Herz der Skylobby. Der Blick von der Galerie zum Reichstag zwischen den Obstbäumen hindurch ist beeindruckend.

Das Bundeskanzleramt formuliert unbestritten ein neues Verständnis von Staatsmacht. Die Architektur ist nicht mehr geprägt von den bescheidenen Anfängen der Wirtschaftswunderzeit, die aus Ruinen auferstanden waren und sich gegen die Großmannssucht des nationalsozialistischen Reiches abgrenzen wollte.

Vielen Kritikern ist das neue Pathos, die Inszenierung der Macht immer noch unheimlich. Heinrich Wefing bescheinigt in seinem Buch »Kulisse der Macht« dem »Säulenheiligtum der Staatsmacht«, welches das »Ende der Bescheidenheit« verkündet, zu viel Kultbau, Museum oder Kathedrale zu sein, statt Dienstelle und Verwaltungskomplex.

Die beiden Kanzler Gerhard Schröder und Angela Merkel, die mit dem Prozess der Entstehung nicht verbunden waren, sondern als erste Nutzer in das 2001 eröffnet Haus einzogen, haben das Gebäude eher zögerlich und skeptisch angenommen. Zu viel Abu Dhabi, zu wenig Bonn. Dabei tut man den Planern unrecht, ist doch das gesamte Regierungsband noch immer ein Torso. Die monumentale Wirkung des heute einsam stehenden Kanzlerbaus wäre eingebunden in ein Raumkontinuum wesentlich gemindert. Die Hauptansicht des Ehrenhofes wäre eine Innenansicht, man würde nicht mehr auf Brandwände schauen. Das Bürgerforum würde die Verhältnisse zurecht rücken, der eigenartige Zwischenraum wäre zudem besetzt mit Funktionen, die hier offensichtlich gebraucht werden. Das Tröstliche daran ist, dass es nachfolgenden Generationen immer noch möglich ist, das Band zu vollenden und sich zukünftige Kanzler vielleicht daran erinnern, dass es hier mal eine bahnbrechende Idee für ein modernes demokratisch geprägtes Regierungsviertel gab.

Freiraum

Zum Freiraumwettbewerb, ausgeschrieben im Jahre 1997, bewarben sich 152 Büros. Auch hier wurden zwei erste Preise vergeben: Das Berliner Landschaftsarchitekturbüro Lützow 7 und das Schweizer Büro Weber und Saurer gewannen in der zweiten Phase, der sich 32 ausgewählte Teilnehmer stellten. Das Planungsgebiet umfasste den Platz der Republik, den Ebertplatz und das Spreeufer am Reichstag, eine temporäre Gestaltung des Bürgerforums und den Spreebogenpark im Norden des Band des Bundes, der als Entree vom im Bau befindlichen neuen Hauptbahnhof eine besondere Wichtigkeit erlangen sollte.

Platz der Republik, Ebert- und Spreeplatz

Der bedeutendste öffentliche Freiraum im Regierungsviertel ist der Platz der Republik. Als bedeutender Versammlungsort direkt vor dem Reichstag sollte er mit der neuen Nachbarschaft der Regierungsinstitutionen seine Offenheit bewahren und gleichzeitig auch repräsentativen Anforderungen genügen. Der siegreiche Entwurf von Schultes und Frank sah als zentrales Element eine klare Raumkante mit einer Baumallee zum Platz der Republik vor. Die Landschaftsarchitekten unterstützten das städtebauliche Konzept und fassten den Platz auf beiden Längsseiten mit streng parallel angeordneten Heckenreihen (Boskettes). Auf der Parkseite setzten sie lockere Solitärbäume. Die zentrale freie Rasenfläche blieb erhalten und ermöglicht weiterhin Durchblicke zur ehemaligen Kongresshalle und in den Tiergarten. Zum Reichstagsgebäude hin sind steinerne Bänder in den Boden gelegt, um der Beanspruchung durch die Besucher mit festem Untergrund zu begegnen. Die Gehwege an den Straßen weisen als Erweiterung großzügige Promenadenflächen auf.

Bedauerlicherweise hat die »Sicherheitsarchitektur« mit einem dauerhaft provisorischen Containerkonglomerat als Besucherdorf und endlosen Zaunreihen als Absperrung gegen Besucher den offenen Charakter des Platzes verunstaltet.

Im Gegensatz zum grünen Platz der Republik ist der Ebertplatz auf der Ostseite des Reichstags mit Steinplatten gedeckt. Hier auf der Stadtseite liegt der Eingang für die Politiker, die vornehmlich mit Limousinen vorfahren, so dass der Platz auch als großer Parkplatz dient. Gleichzeitig sollte der Platz zwischen Parlament und Jakob-Kaiser-Haus als offenes Foyer ein Ort für Aufenthalt und Begegnung von Politikern und Bürgern werden. Ein »Teppich« aus 2×2 Metern großen schwebenden, bearbeiteten Natursteinen mit integrierter Beleuchtung dienen als Sitzgelegenheiten. Der ehemals öffentliche Platz ist mittlerweile dauerhaft abgesperrt und hat seinen wichtigen Verbindungscharakter als Teil des Fuß- und Radwegnetzes zwischen Stadt und Fluss, Brandenburger Tor und Spreeufer verloren.

An der wichtigen städtebaulichen Schnittstelle, wo das Band des Bundes über die Spree springt, entwarfen die Landschaftsarchitekten Cornelia Müller und Jan Wehberg vom Büro Lützow 7 den Spreeplatz. Eine breite geschwungene Freitreppe überwindet

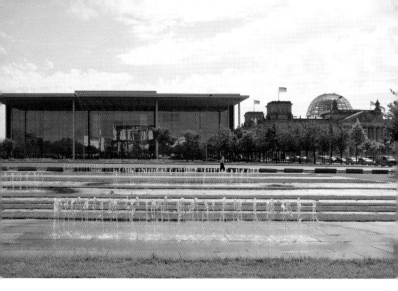

Temporäre Gestaltung des Bürgerforums vor dem Paul-Löbe-Haus

einen Höhenunterschied von 3,5 Metern und bildet den »Ort des Parlamentes am Wasser«.

Von hier aus kann man an der Wand der Spange entlang die Idee des durchgehenden Bandes am besten erahnen. Hier verlief die Staatsgrenze und die weißen Holzkreuze, die an dieser Stelle als Mahnmal für die Todesopfer an der Berliner Mauer errichtet wurden, sind in das Spreegelände integriert worden.

Vom oberen Straßenniveau geleitet eine Allee aus Sumpfeichen, die aufgrund ihrer gefährlichen Assoziation zum Politikeralltag offiziell in »Spreeeichen« umgetauft wurden, die Gebäudefigur, unterstützt von den Straßenlaternen, die mit ihren tellerartigen Reflektoren eigens vom Büro Schultes entworfen wurden.

Im Westen zwischen der ehemaligen Kongresshalle und dem westlichen Ende des Bundeskanzleramtes liegt in 800 Meter Entfernung als Pendant zum Spreeplatz der »Hafenplatz« als »Ort der Kulturen der Welt an der Spree«.

Bürgerforum

Da zum Auslobungszeitpunkt des Wettbewerbs die Realisierung eines Bürgerforum-Gebäudes bereits immer unwahrscheinlicher wurde, verlangte man von den Wettbewerbsteilnehmern einen Vorschlag für die temporäre Gestaltung der Freifläche zwischen

Bundeskanzleramt und Paul-Löbe-Haus. Auch hier kam Lützow 7 mit einem für eine temporäre Anlage unerwartet aufwändigen Entwurf zum Zuge. Eine offene und gleichzeitig durch Steinstreifen gegliederte Platzanlage mit rhythmisch aufsteigenden Wasserwänden erschien der Jury eine angemessene Lösung zu sein. Das Element Wasser passt zu dem offenen Raumfluss, den Schultes für das Band des Bundes vorgesehen hatte. Wirken doch die abgerundeten Betonstützen der Hauptfassade des Kanzlerbaus wie vom Wasser rund gewaschene Kiesel und die »Rasentropfen« auf dem grünen Dolomit-Natursteinboden wie kleine grüne Seen.

Auf der Seite vom Paul-Löbe-Haus stehen einzelne Rotahornbäume in kreisrunden Betontöpfen, die mit den ebenfalls runden Mattglasscheiben zur natürlichen Belichtung des U-Bahnhofs korrespondieren.

Wasserfontänen und Brunnenanlagen gehören zu den technisch aufwändigen Freiraumanlagen und bei aller Schönheit ist die Frage zu stellen, ob durch die Prämierung eines solchen Entwurfes nicht Fakten geschaffen wurden, die eine Bebauung des frei gehaltenen Baufeld eher verhindern.

Eine starke Beeinträchtigung ist der Erhalt der ebenfalls provisorischen Verbindungsstraße die mitten durch das Bürgerforum führt. Für deren Ersatz wurde der millionenteure Straßentunnel unter dem Tiergarten gebaut. Dennoch existiert die nutzlose Straße mit ihren Entwässerungsgräben und Parkblockadesteinen immer noch. Sie sollte durch die als Vorfahrt für das Paul-Löbe-Haus genutzte Straße ersetzt werden, aber auch das haben die Bundespolitiker bisher erfolgreich verhindert.

Spreebogenpark

Der nördliche, zur Spree gewandte Landschaftsraum wurde von den Schweizer Landschaftsarchitekten Weber und Saurer gestaltet. Sie versuchten, einen starken Bezug zur Geschichte des Alsenviertels herzustellen. Die Rasenflächen in Viertelkreisform bilden regelrechte Fassadenbauwerke zur Spreeseite. Die Verbindung zu den unterschiedlichen Niveaus schaffen zwei ebenfalls dem Halbrund des Spreeufers folgende Rampen, die als »Spurengärten« an die Vorgärten der zerstörten Wohnhäuser erinnern sollen. Zwei aus den Rasenflächen aufragende COR-TEN-Stahlwände bilden ein

Landschaftsfenster im Spreebogenpark, im Hintergrund der Hauptbahnhof

»Landschaftsfenster«. Der Blick durch das Fenster soll wie die einst hier vorhandene Brücke eine Verbindung über die Spree schaffen.

Von den »vielfältige Nutzungen, wie zum Beispiel Spiel und Sport, Konzerte, Sonnenbaden, Ausruhen, geselliges Zusammensein und vieles mehr«, die die Architekten versprochen hatten, ist allerdings nichts zu sehen. Die ambitionierte Planung scheint an den Realitäten gescheitert. Die gekippten Rasenkeile erwiesen sich als Sackgassenflächen, die kaum jemand betreten mag, der straßenartige Raum zwischen den rostigen Stahlwänden ist tot. Nur das baulich gefasste südliche Spreeufer mit seinen Strandbars und Cafés wird bei schönem Wetter stark frequentiert. Die Anbindung des Regierungsviertels an den 2006 fertig gestellten Zentralbahnhof erfolgt durch zwei Spreebrücken: Die rote Moltkebrücke aus Sandstein, die den Autoverkehr über orientierungslos mäandernde Schleifen durch das Band des Bundes führt und den von dem Architekten Max Dudler entworfenen Gustav-Heinemann-Steg, der Radfahrer und Fußgänger zum Regierungsviertel leitet. Dieses Entree führt auf die Rückseite der Schweizer Botschaft über spontan entstandene Trampelpfade, die bei Regen nur matschige Zugänge ins Deutsche Machtzentrum bereit hält. Hat sich der Architekt des Hauptbahnhofs, Meinhard von Gerkan schon lautstark über den ni-

veaulosen Zustand des Bahnhofsumfelds geäußert, kann man die Kritik am öffentlichen Raum, der den normalen Besuchern im Regierungsviertel empfängt, nur bekräftigen. Der ehemals gefeierte Außenraum des Spreebogenparks erscheint wie eine ungestaltete Brachfläche, in der sich eine halbherzige Verkehrsplanung mit einer überambitionierten Landschaftsarchitektur zu einem einzigen Chaos verbindet. Die provisorisch angelegte Straße zur Umfahrung der Schweizer Botschaft sollte längst zurückgebaut werden, sie zerschneidet weiterhin den Park und verhindert die Fertigstellung geplanter Wegebeziehungen. Der Bund negierte die bereits abgestimmte Verkehrsplanung, immer wieder werden Sicherheitsbedenken angemeldet.

Drei komplexe Landschaftsräume, unabhängig voneinander geplant, fließen konturlos ineinander, die städtebaulichen Kanten, die die Freiräume erst plausibel machen würden, fehlen in der Mitte. Die Umwandlung des Bürgerforums von einem Gebäude in ein Stück Landschaft verunklärt sämtliche Maßstäbe und lässt den Besucher ziellos durch das Regierungsviertel irren, bis er vom Reichstagspanorama und deren Eingangscontainern empfangen wird.

Die Schweizerische Botschaft

Der merkwürdig allein stehende Altbau ist der einzige Rest des historischen Alsenviertels. Das 1870 errichtete und 1919 von der Schweiz gekaufte Haus überlebte sowohl die Abrisspläne Albert Speers, als auch die verheerenden Zerstörungen des 2. Weltkrieges. Angeblich ist es dem Einsatz eines unerschrockenen Hausmeisters zu verdanken, der trotz Bombenalarms immer wieder die Flammen löschte und dadurch das kleine Stadtpalais rettete. Nach der Wiedervereinigung kehrt die Botschaft als Nutzer zurück und die Schweizer lobten einen Wettbewerb für eine Erweiterung des ehemals an beiden Seiten eingebauten Gebäudes aus, der vom Baseler Architekturbüro Diener & Diener gewonnen wurde. Der Betonanbau für das Konsulat ist mehr Kunstwerk als Gebäude und erschließt sich erst bei näherem Hinsehen als ambitionierte Ergänzung des Altbaus. Im Zusammenspiel mit einem Betonrelief des Schweizer Künstlers Helmut Federle, das die westliche Brand-

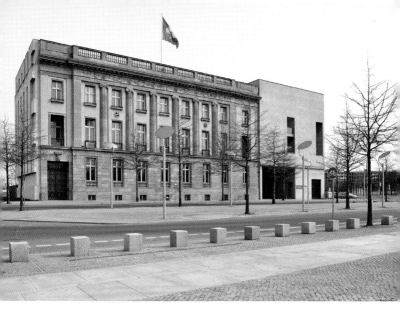

Schweizerische Botschaft in der Otto-von-Bismarck-Allee mit Wandrelief von Helmut Federle (links)

wand vollständig bekleidet, steht der in einem 36-stündigen Non-Stop-Prozess in einem Stück aus Beton gegossene Monolith wie eine Buchstütze am östlichen Ende. Die Architekten wollten damit dem Gebäudefragment wieder eine Allseitigkeit geben und den Solitärcharakter verstärken. Vielerlei leicht verfremdete Anklänge an Details des Altbaus zeichnen den »intellektuellen«, sehr künstlerischen Neubau aus, der den uninformierten Besucher etwas ratlos zurücklässt. Eine Druckmaschine der Schweizer Künstlerin Pipilotti Rist, die im regelmäßigen Abstand mit Versen bedruckte Baumblätter aus dem hochgelegenen Innenhof abwarf, ist als ironisch-hintersinniger Kommentar zu den schweren Baukörpern der Umgebung leider nicht mehr in Betrieb.

U-Bahnhof Bundestag

Neben der umfangreichen Neugestaltung des sichtbaren Regierungsviertels ist gleichzeitig eine unsichtbare unterirdische Infrastruktur entstanden, die die gesamten Freiräume eher als Flachdächer, denn als Park- und Grünflächen erscheinen lässt. Neben vier 3,

5 km langen Bahnröhren, für deren Bau zwischenzeitlich die Spree verlegt wurde, gibt es den Straßentunnel, der die zu Mauerzeiten entstandene Entlastungsstraße überflüssig machen sollte, zwei Tunnelstummel aus nationalsozialistischer Zeit und schließlich den Tunnel der U 55, der sogenannten »Kanzler-U-Bahn«, die nach der Fertigstellung den neuen Hauptbahnhof mit dem Alexanderplatz bzw. dem östlichen Vorort Hönow verbinden wird. Für diese neue Verbindung wurden sechs neue Bahnhöfe gebaut, von denen der Schönste, der Bahnhof Bundestag vom Büro Schultes entworfen wurde. Der Architekt hat mit den schon im Berliner Krematorium bewährten Lichtkapitelstützen einen mythischen Raum geschaffen. Sichtbeton, lindgrüne Metallbauteile und die unregelmäßig im acht Meter hohen Raum verteilten Säulen halten die Decke des Bürgerforums. Seitliche Galerien lassen einen Blick von oben auf den U-Bahnhof zu. Während eines Baustopps der U-Bahnstrecke war er Aufführungsort für die Zauberflöte und Kulisse für Science-Fiction-Filme.

Stützenwald im U-Bahnhof Bundestag

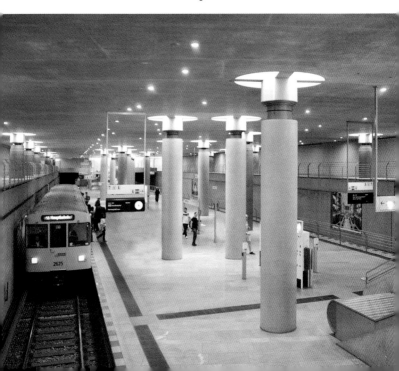

Betriebskindertagesstätte

Betriebskindertagesstätte des Deutschen Bundestages

Die Betriebskindertagesstätte wurde vom Wiener Architekten Gustav Peichl entworfen, der aus einem Wettbewerb als erster Preisträger hervorgegangen war. Das Haus mit der blauen Fassade und einem begehbaren Dach ist durch verspielte geometrische Elemente gegliedert wie zum Beispiel die beiden Halbkugeln, die als Wohn- und Schlafhöhlen dienen.

Der Bau war von Anfang an umstritten. Die Kosten lagen ungefähr dreimal so hoch wie die für einen vergleichbaren Neubau einer Berliner Kindertages und ihre Notwendigkeit wurde grundsätzlich bezweifelt, da Berlin über eine gute Betreuungssituation verfügt und die Eltern in der Regel Kindertagesstätten in der Nähe des Wohn- und nicht des Arbeitsortes suchen.

Städtebaulich steht sie im Gegensatz zu dem Schultes-Konzept, das im Spreebogen keinerlei Bauten vorsah. Kurioserweise ist ausgerechnet Gustav Peichl ein vertrauter Berater Helmut Kohls

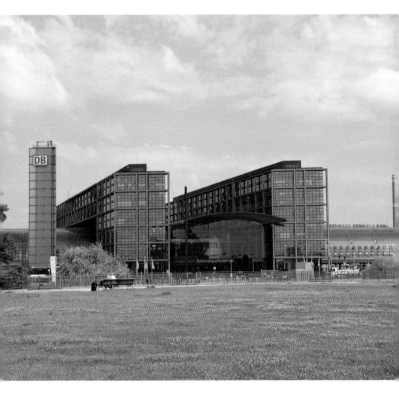

Spreebogenpark mit Hauptbahnhof

bei der Entscheidungsfindung für das Bundeskanzleramt von Axel Schultes gewesen. Schon in Bonn war er als Architekt der Bundeskunsthalle ein Widerpart von Axel Schultes, der dort das gegenüberliegende Kunstmuseums entworfen hatte und wie beim Band des Bundes eine dichte Verknüpfung der beiden Museen vorsah, die aber von dem österreichischen Architekten nicht beachtet wurde. So ist es eine weitere Ironie der Geschichte, dass ausgerechnet ein entscheidender Befürworter des Schultes'schen Konzeptes sich sowohl in Bonn auch als auch in Berlin mit seinen Bauten gegen dessen zentrale städtebauliche Ideen stellte.

Hauptbahnhof

Die gut erhaltene Ruine des ehemalige Lehrter Bahnhofspalastes wurde kurz nach dem Krieg gesprengt, nur der kleine Stadtbahnhof blieb erhalten. Er wurde anlässlich des 750-jährigen Stadtjubiläums erst 1987 aufwändig denkmalgerecht saniert und fiel nach der Wiedervereinigung den neuen Verkehrsplanungen der Deutschen Bahn zum Opfer, die hier einen komplett neuen Zentralbahnhof vorsah. Im Niemandsland zwischen Wedding, Moabit und der ehemals geteilten Mitte ging aus einem mit nur zwei Teilnehmern veranstalteten Gutachterverfahren das Büro Gerkan, Marg und Partner als Sieger hervor. Es wurde ein gigantischer gläserner Kreuzungsbahnhof gebaut, der auch die im Tunnel gelegenen Bahnsteige mit Tageslicht versorgt und, als ein einziger großer Raum konzipiert, größtmögliche Orientierung bietet. Die durch den damaligen Bahnchef angeordnete Verkürzung des oberen Bahnhofsdaches um rund ein Viertel der geplanten Länge, verteuerte das Bauvorhaben wegen notwendiger Um- und Neukonstruktion nach Angaben der Architekten um mehr als 60 Millionen Euro. Zudem beeinträchtigt der nun fehlende Lärmschutz die Nutzung der Umgebung als Wohnraum.

Der Bahnhof, zu Beginn allein auf weiter Flur, wird zunehmend zu einem Bezugspunkt des neuen Stadtteiles Europacity, dessen Bau zur Zeit im Gange ist.

Bundesschlange

Für die Mitarbeiter des Bundes, die von Bonn nach Berlin umziehen mussten, sollte neuer Wohnraum geschaffen werden. Der dafür vorgesehene Wettbewerb basierte noch auf überholten planerischen Vorstellungen für die als Baustofflager genutzte, vergessene Brache des Güterbahnhofsgeländes Moabiter Werder. Der junge Architekt Georg Bumiller, ein ehemaliger Mitarbeiter von Axel Schultes, setzte sich über die Vorgaben hinweg und entwarf die unkonventionelle, verspielte Bauform einer Schlange, die als sogenannter Sonderankauf zur Realisierung empfohlen wurde. Dieser mehrfach gewundene Baukörperfigur orientierte sich nicht mehr

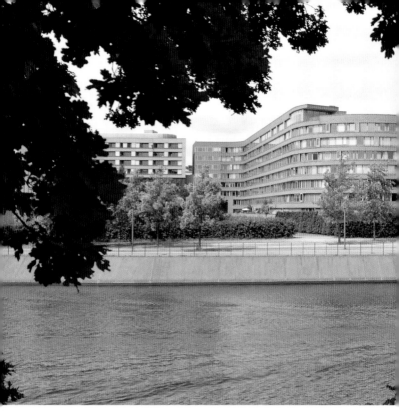

»Bundesschlange« am Spreeufer

am Verlauf des S-Bahn-Viaduktes, sondern am »Band des Bundes«. Die Wohnschlange und vier weitere Atriumhäuser führen das Regierungsband weiter und leiten es fast bis an den Sitz des Bundespräsidenten an der Paulstraße. Die 440 Wohnungen sind »durchgesteckt«, also von zwei Seiten belichtet und haben gut geschnittene Grundrisse. Der Blick auf den von den Schweizer Landschaftsarchitekten Kienast, Voigt und Partner gestalteten Uferpark und den Tiergarten machen das mittlerweile nicht nur von Bundesbediensteten bewohnte Haus zu einer hochattraktiven Wohnanlage. Auch hier hat der Bauherr leider Besseres verhindert. Wintergärten und Blumenfenster wurden eingespart und viele Details grundlos zum schlechteren verändert. Die starke Form, die mit dem achtgeschossigen Kopfbau, entworfen von Jörg Pampe und Irene Keil beginnt, schwingt sich in immer kleiner werdenden Schwüngen hinab bis

zum fünfgeschossigen Schwanz am Kanzlergarten. Zur Bahn hin bilden die Atriumhäuser von Müller, Rohde & Wandert eine Schallschutzbarriere, die Abstellräume der Einzimmerwohnungen sind als Pufferwand zwischen Bahnviadukt und Wohnungsbau gestellt.

INNENMINISTERIUM

Nachdem das Innenministerium jahrelang als Mieter in einem grobschlächtigen Komplex am Spreeufer in Moabit untergebracht war, entschloss man sich 2007 einen Wettbewerb für einen Neubau auf dem nördlich des Kanzlergartens gelegenen Grundstücks auf dem Moabiter Werder auszuschreiben. Das Berliner Architekturbüro Müller Reimann, die auch schon den markanten Neubau des Auswärtigen Amtes am Werderschen Markt errichtet hatten, entschied das Verfahren für sich. Der zickzackförmige Bau leidet unter seiner schieren Größe, die auch der mehrfach geknickte Baukörper mit dem endlosen Fassadenraster nicht kaschieren kann. Das kleine Fachwerkhäuschen mit dem berühmten Restaurant Paris-Moskau als liebenswertes und einziges Relikt der Vergangenheit gerät vor dem Riesenministeriumsbau dabei leider zur Karikatur.

POLIZEI- UND FEUERWACHE

Ein bestehender mehrgeschossiger Gründerzeitbau gegen-
über dem ehemaligen Zollpackhof wurde mit einem Funkti-
onsgebäude für die Polizei- und Feuerwache erweitert. Den
Wettbewerb dafür gewann das deutsch-britische Architektenpaar
Sauerbruch Hutton mit einem aufgeständerten abgerundeten
Flachbau, dessen markante Fassade aus verschiedenen Schattie-
rungen von grünen und roten Glaselementen mit den Signalfarben
der Nutzer spielt. Durch die mittlerweile erfolgte Neugestaltung
der »Corporate Identity« der Polizei von Grün zu Blau wird aller-
dings der Gag dem zukünftigen Betrachter verborgen bleiben.

BUNDESPRÄSIDIALAMT

Das südwestlich vom Schloss Bellevue gelegene viergeschossige Verwaltungsgebäude mit drei Untergeschossen bietet dem Apparat des Bundespräsidenten eine notwendig gewordene Erweiterungsfläche. Die Frankfurter Architekten Gruber + Kleine-Kraneburg gewannen 1994 den Wettbewerb mit einem skulpturalen, elliptischen Baukörper, der von außen unnahbar in schwarzen Granit gekleidet in den Englischen Garten gesetzt wurde. Im Inneren ist er im strikten Gegensatz zur äußeren Erscheinung strahlend weiß gehalten und gruppiert die außen liegenden Büroräume mit fantastischem Ausblick in das dichte Grün des Parks um einen Kern herum. Dieser Mittelbau steht frei in der haushohen natürlich belichteten Eingangs- und Kommunikationshalle und ist in jedem Geschoss mit Brücken an die Büroetagen angeschlossen.

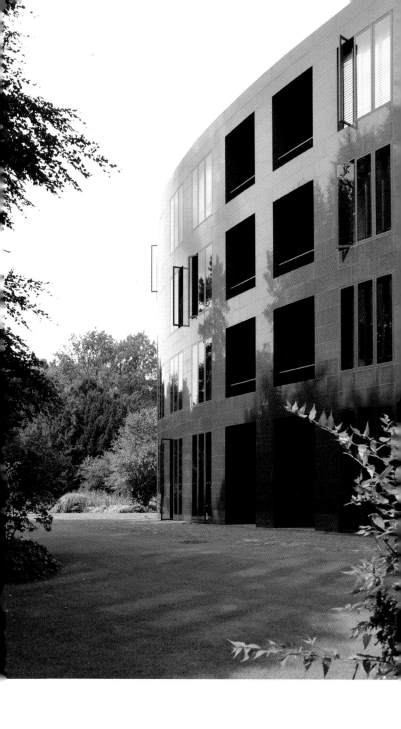

Schwarze Granitfassade des Bundespräsidialamtes im Tiergarten-Park

SCHLUSS

Mit dem Neubau des Berliner Regierungsviertels wurde nach der Wiedervereinigung ein eindrucksvolles Bild geschaffen. Das Reichstagsgebäude ist zu einem neuen Wahrzeichen geworden, das den Verlust des gläsernen Parlaments von Behnisch in Bonn durch seine geschichtliche Aufladung und die intelligente Transformation durch Norman Foster aufwiegen kann. Die großartige städtebauliche Idee eines »Bandes des Bundes« ist noch nicht fertig gestellt. Die herausragenden Regierungsbauten von Axel Schultes und Stefan Braunfels mit Bundeskanzleramt und Abgeordnetenhäusern sowie der Freiraum davor mit dem Platz der Republik und dem Spreebogen würden es verdienen, ernst genommen und vollendet zu werden. Zum Glück haben die Provisorien noch keine unverrückbaren Tatsachen geschaffen und es besteht Hoffnung auf zukünftige Politiker, die die Baukultur wieder aufnehmen und weiterverfolgen. Wie einst Ludwig Erhard, der anlässlich des Baus des Kanzlerbungalows in Bonn gesagt hatte: »Sie lernen mich besser kennen, wenn Sie dieses Haus ansehen, als etwa, wenn Sie mich eine politische Rede halten hören.«

LITERATUR

Architekten- und Ingenieur-Verein zu Berlin: Visionen einer besseren Stadt: Städtebau und Architektur in Berlin 1949–1999, Berlin 2000

Bahr, Christian: Berlins Gesicht der Zukunft – Die Hauptstadt wird gebaut, Berlin 1998

Bernau, Nikolaus: Reichstag Berlin, Berlin 1999

Borgelt, Christiane / Jost, Regina: Architekturführer Bundesbauten Berlin, Berlin 2002

Deutscher Bundestag (Hg.): Deutscher Bundestag im Reichstagsgebäude, Berlin 2003

Deutscher Bundestag (Hg.): Einblicke – Ein Rundgang durchs Parlamentsviertel, Berlin 2010

Foster, Norman: Der neue Reichstag, Leipzig Mannheim, 2000

Greifenberger, Anna Magdalena: Bonner Regierungsbauten – Geschichte – Denkmalwerte – Zukunftsperspektiven, München 2005

Hannemann, Matthias / Preißler, Dieter: Bonn – Orte der Demokratie, Berlin 2009

Leuschner, Wolfgang: Bauten des Bundes 1965–1980, Karlsruhe 1980

Meissner, Irene: Sep Ruf 1908 / 1982, Berlin 2013

Meyer, Ulf: Das politische Berlin – ein Stadtrundgang Presse- und Informationsamt der Bundesregierung, Berlin 2006

Senatsverwaltung für Bau- und Wohnungswesen Berlin / Nagel, Wolfgang / Stimmann, Hans (Hg.): *Projekte für die Hauptstadt Berlin*, in: Städtebau und Architektur / Senatsverwaltung für Bauen, Wohnen und Verkehr, Bericht 34, Berlin 1996

Sontheimer, Michael: Berlin – Der Umzug in die Hauptstadt, Hamburg 1999

Wagner, Volker: Regierungsbauten in Berlin – Geschichte – Politik – Architektur«, Berlin 2001

Wefing, Heinrich: Dem Deutschen Volke – Der Bundestag im Berliner Reichstagsgebäude, Bonn 1999

Wefing, Heinrich: Kulisse der Macht, Stuttgart München 2001

SERVICE

**Architekturführungen zu
den Regierungsbauten bieten u. a. an:**

Ticket B
Stadtführungen von
Architekten in Berlin

Frankfurter Tor 1
10243 Berlin-Friedrichshain
Fon +49 30 420 26 96 20
Fax +49 30 420 26 96 29
E-Mail: info@ticket-b.de
www.ticket-b.de

Führungen im Deutschen Bundestag
Deutscher Bundestag
- Besucherdienst -
Platz der Republik 1
11011 Berlin

Tel: (030) 227-32152
Fax: (030) 227-30027

Schriftliche Anmeldung per Post, Onlineportal oder unter:
E-Mail: besucherdienst@bundestag.de
www.bundestag.de

**Kunst- und Architekturführungen –
vorherige Anmeldung notwendig!**

Reichstagsgebäude
Samstag, Sonntag und ggf. an Feiertagen um 11.30 Uhr

Paul-Löbe-Haus oder Jakob-Kaiser-Haus
Samstag, Sonntag und ggf. an Feiertagen
um 14.00 Uhr und 16.00 Uhr

Im Anschluss ist – abhängig von der aktuellen Arbeitssituation
des Parlamentes oder von der Wetter- oder Sicherheitslage –
ein individueller Kuppelbesuch möglich.
 Die Zahl der Teilnehmer ist begrenzt, deswegen ist eine
frühzeitige Anmeldung über das Onlineportal des Deutschen
Bundestags unbedingt zu empfehlen.

Dauerausstellung »Berliner Stadtmodelle«:
Die ständige Ausstellung »Berliner Stadtmodelle« zur Stadt-
entwicklung macht zwei Innenstadtmodelle in den Maßstäben
1 : 500 und 1 : 1000 sowie das Planmodell der DDR der
Öffentlichkeit zugänglich.

**Lichthof der Senatsverwaltung für
Stadtentwicklung und Umwelt**
Am Köllnischen Park 3
10179 Berlin-Mitte

Öffnungszeiten: Montag bis Samstag: 10.00 bis 18.00 Uhr

Der Eintritt ist frei. Gruppen werden um vorherige Anmeldung per
E-Mail oder Telefon gebeten.

Kontakt:
Tel.: 030 9025-1525
Fax: 030 9025-1582
E-Mail: Stadtmodelle@senstadtum.berlin.de

ABBILDUNGSNACHWEIS

Alle Aufnahmen: Marnie Schaefer, Berlin. Mit Ausnahme von:

S. 19 akg-images

S. 20 Bundesarchiv (BArch), Bild 147-0973 / Julius Braatz

S. 21 BArch, Bild 102-01839A / Georg Pahl

S. 23 BArch, Bild 183-E0406-0022-027 / o. Ang.

S. 24 BArch, B 145 Bild F088844-0009 / Joachim F. Thun

S. 27 Presse- und Informationsamt der Bundesregierung
(BArch 145 Bild-00128023) / Fotograf: Arne Schambeck

S. 30 Presse- und Informationsamt der Bundesregierung
(BArch, B 145 Bild-00128025) / Fotograf: Arne Schambeck

S. 32 Presse- und Informationsamt der Bundesregierung
(BArch, B 145 Bild-00293352) / Fotograf: Steffen Kugler

S. 37 Bilderdienst (Parlamentsarchiv) des Deutschen Bundestags

S. 38 Bilderdienst (Parlamentsarchiv) des Deutschen Bundestags

S. 46 Mit freundlicher Genehmigung des Berliner Architekturbüros
SCHULTES FRANK ARCHITEKTEN, Prof. Dr. Axel Schultes und
Charlotte Frank

S. 49 akg-images

S. 51 Mit freundlicher Genehmigung der Senatsverwaltung für
Stadtentwicklung und Umwelt, Berlin

S. 80 Mit freundlicher Genehmigung der Berliner Verkehrsbetriebe
(BVG)

Lektorat: Rüdiger Kern, Berlin
Layout und Satz: Rüdiger Kern, Berlin
Reproduktionen: Birgit Gric, Deutscher Kunstverlag
Druck und Bindung: AZ Druck und Datentechnik, Berlin

Bibliografische Information der Deutschen Nationalbibliothek

Die Deutsche Nationalbibliothek verzeichnet diese Publikation in der
Deutschen Nationalbibliografie; detaillierte bibliografische Daten sind
im Internet über http://dnb.dnb.de abrufbar.

© 2014 Deutscher Kunstverlag GmbH Berlin München
Paul-Lincke-Ufer 34
D-10999 Berlin
www.deutscherkunstverlag.de

ISBN 978-3-422-02389-5

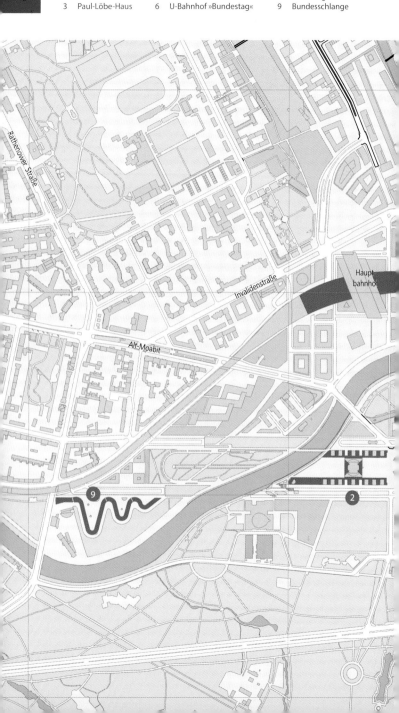